DESIGN SERIES 46

FLOWER PATTERN
ILLUSTRATION
꽃도안

미술도서연구회 편

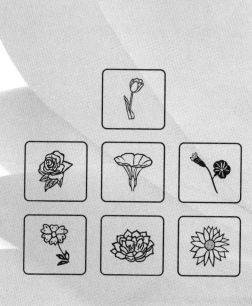

도서 출판 오람

머리말

식물(꽃)을 도안화한 그림은 우리 주위에서 많이 볼 수 있다. 특히 장식적인 도안에서는 거의가 식물로 짜여져 있다. 그러나 우리들이 도안을 처음 대할 때는 식물을 대수롭지 않은 모티브로 생각하지만 도안의 영역에서는 식물이 차지하는 비중이 가장 크다.

이 책은 꽃을 그리는 기초적인 테크닉에서부터 꽃도감을 방불케 하리 만큼 많은 꽃이름과 꽃말을 곁들였으며 각 단원마다 변형된 꽃의 도안을 나열하였고 특히, 뒷부분에는 꽃 도안에서 가장 어렵다고 하는 염직에 활용되는 문양 및 추상적인 그림을 예로써 수록하였다.

우리들이 말하는 연속무늬는 추상적이고도 기하학적인 도법으로 아름답게 꾸민 것을 말한다. 그러한 연속무늬 도법에 식물을 이용하게 되면 더 한층 아름답고 우아한 품위를 풍기게 되는데, 이는 우리 주위에서 많이 접하는 도안이다. 더욱이 문구류나 포장지, 벽지 도서의 장식, 염직물의 문양 등에서 많이 볼 수 있다.

이러한 연속적이고도 기하학적인 무늬를 도안함에 있어서, 자료가 없이는 거의 불가능하다. 그래서 이 책에서는 많은 자료들을 일목요연하게 정리하여 실었기 때문에 독자 여러분에게 많은 도움을 줄 것으로 믿으며, 이 책이 꽃 도안을 처음 대하는 사람이나 또는 이에 종사하는 사람들에게 다소나마 보탬이 된다면 퍽 다행한 일로 생각되는 바이다.

편저자

Contents

꽃 도안의 기법

꽃 도안의 의의와 목적

　도안 가운데에서 식물, 특히 꽃을 그린 다는 것은 그렇게 쉬운 것이 아니며 때로는 성가신 면도 없지 않다. 인체는 남녀, 노소 정도에 그 형태가 극히 한정되어 있지만 꽃이라면 그 종류가 워낙 많을 뿐 아니라 줄기나 잎에서도 서로 모양이 상이하다.

　예로부터 인간들은 조형미의 창출에서 꽃을 가장 많이 이용했으며 이러한 전통적인 내력은 오늘날 사회에서 많은 분야에 널리, 다양하게 활용되고 있음은 주지의 사실이다.

　꽃 도안도 인체나 동물과 마찬가지로 사실적인 도안에서부터 변형 도안, 추상 도안 등이 있지만 꽃에서는 특히 연속성을 가미한 도안이 발달하고 있다. 이는 염직물 제조나 문구류, 벽면 도안 등의 장식용 부분에 광범위하게 활용되고 있기 때문이다.

　이렇게 발달한 꽃 도안이 오늘날에 와서는 상상을 초월할 정도로 요구되는 범위가 넓으며 이 도안 만을 위해서 일생을 내맡기는 화가들 역시 헤아릴 수 없을 정도로 많이 산재해 있다.

꽃 도안의 포인트

　꽃을 그리기 위해서는 먼저 꽃의 명칭에 따른 색깔과 형태를 알아야 한다. 그러기 위해서는 꽃의 실물이 있는 화원이나 산야를 돌아다녀야 하며 화실에는 원색 식물도감을 반드시 비치하여야 할 것이다. 또 꽃을 그리기에 앞서, 기하학적 문양이나 연속 도안을 위해 반드시 제도기의 사용을 확실하게 익혀야 한다. 예로서, 디바이드의 정확한 분할법, 환펜의 굵기에 따른 사용법, 정밀화를 위한 콤파스의 사용법 등이다. 이러한 것들은 언뜻 생각하기에는 쉬운 것 같지만 꽃 도안에서만은 지극히 완숙한 경지에 도달하지 않으면 도안이 불가능하다.

　앞으로 익혀야 할 것들 가운데에는 여러 가지 테크닉이 있겠지만 꽃 도안에서도 다른 도안에서와 마찬가지로 원근법에 이르기까지 까다로운 부분들이 있음을 명심해야 할 것이다.

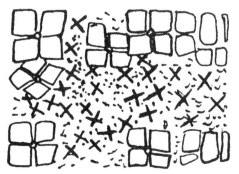

세밀한 표현(1)

꽃이나 풀의 여러 부분들을 그려가다 보면 관찰력이 높아질 뿐만 아니라, 그러한 부분들이 서로 어떻게 연결되어 있는지 잘 알게 됨에 따라 표현력도 늘어나게 된다.

항상 의문을 품고 관찰한 것을 스케치해 가면서 의문나는 사항은 적어 두고 여기에 실려 있는 식물들을 잘 관찰해 보자.

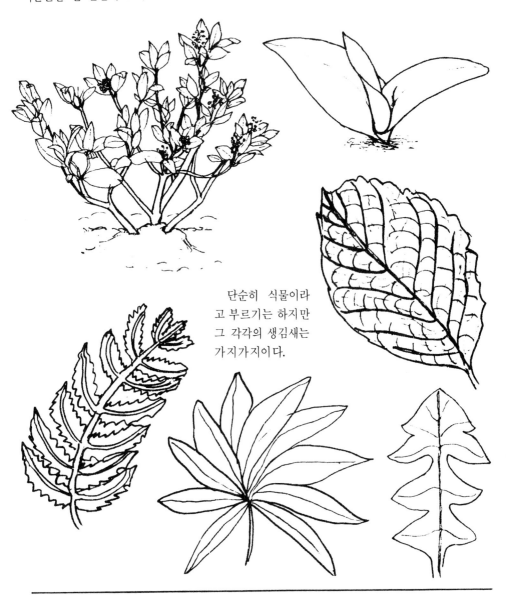

단순히 식물이라
고 부르기는 하지만
그 각각의 생김새는
가지가지이다.

10

세밀한 표현(2)

　이 페이지에서는 나팔수련과 튤립을 전체적으로 비교하였고 오른쪽 페이지에서는 아마릴리스와 데이지, 후크시아의 꽃이 붙어 있는 방식, 줄기와의 연결상태, 꽃잎의 모양을 비교해 보았다.

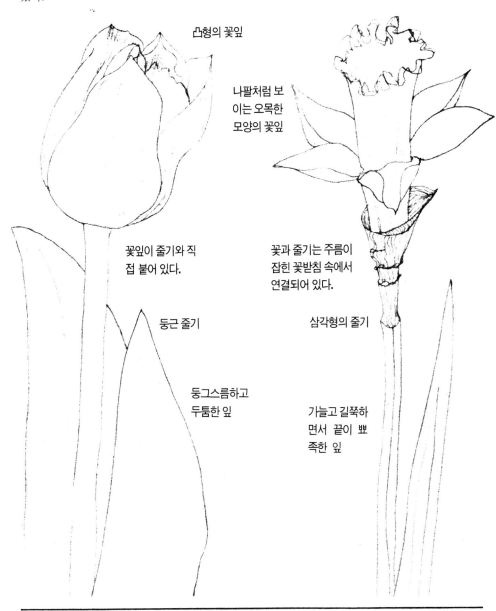

凸형의 꽃잎

나팔처럼 보이는 오목한 모양의 꽃잎

꽃잎이 줄기와 직접 붙어 있다.

꽃과 줄기는 주름이 잡힌 꽃받침 속에서 연결되어 있다.

둥근 줄기

삼각형의 줄기

둥그스름하고 두툼한 잎

가늘고 길쭉하면서 끝이 뾰족한 잎

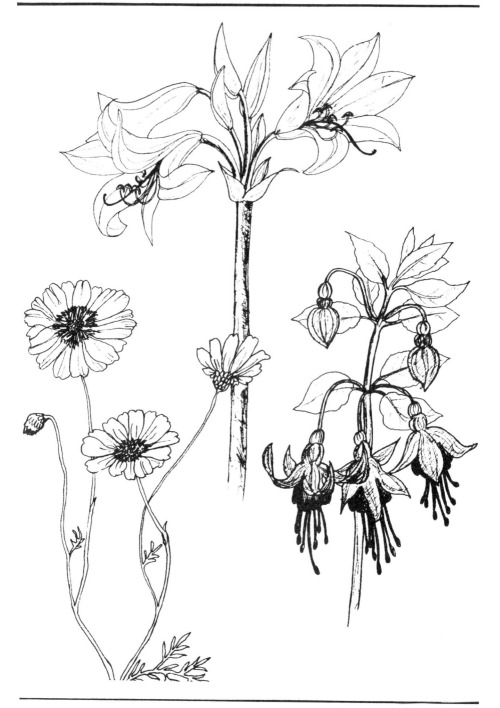

특징의 파악(1)

그리고자 하는 꽃의 특징을 파악한 다음, 그 특징이 잘 나타난 부분을 선택하여 가장 그리기 좋은 위치에서 그려 보자. 여기에 그려진 애스터는 꽃잎이 3층으로 겹쳐져 있기 때문에 이 3층 부분을 묘사할 수 있는 위치에서 그리는 것이 좋다. 바로 정면에서 그린다고 해서 눈에 잘 띄는 것은 아니다.

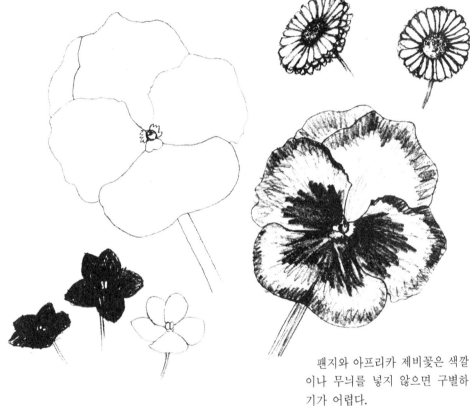

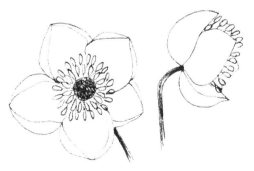

팬지와 아프리카 제비꽃은 색깔이나 무늬를 넣지 않으면 구별하기가 어렵다.

왼쪽의 꽃은 정면에서 보아야만 꽃잎이 안쪽으로 말려진 모습을 볼 수 있으며 수술이 꽃잎보다 앞으로 튀어 나온 모습은 옆에서 보아야만 알 수 있다. 따라서 이런 경우에는 각도를 잘 잡아야만 이 두 가지 특징을 동시에 표현할 수 있다.

장미를 그릴 때에도 그 특질을 잘 살려 주어야 한다.

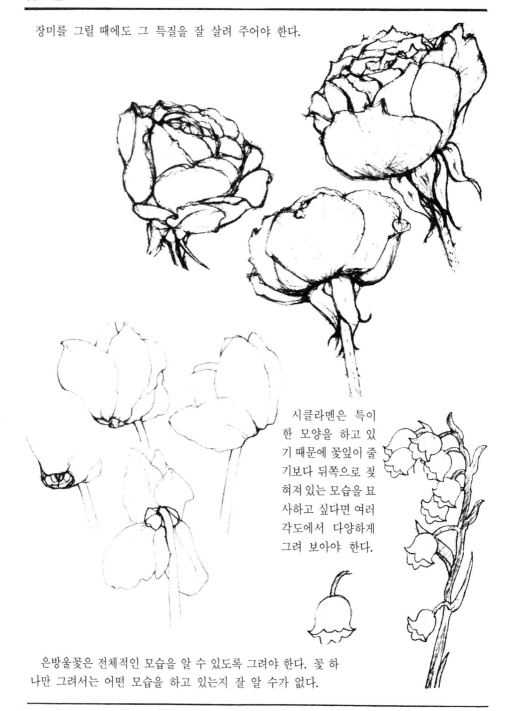

시클라멘은 특이한 모양을 하고 있기 때문에 꽃잎이 줄기보다 뒤쪽으로 젖혀져 있는 모습을 묘사하고 싶다면 여러 각도에서 다양하게 그려 보아야 한다.

은방울꽃은 전체적인 모습을 알 수 있도록 그려야 한다. 꽃 하나만 그려서는 어떤 모습을 하고 있는지 잘 알 수가 없다.

특징의 파악(2) 단숨에 스케치하기

　빠른 손놀림으로 단숨에 그린 스케치도 때로는 아주 세밀하게 묘사한 그림처럼 많은 것을 이야기할 수 있다.

　나팔수련은 재빨리 특징을 잡아서 단숨에 스케치하기에 알맞은, 아주 눈에 잘 띄는 모양을 하고 있다.

　프리뮬러는 이와는 대조적으로 자잘하고 여러 특색을 가진 식물이기 때문에 세밀한 부분까지 그려 주어야 한다.

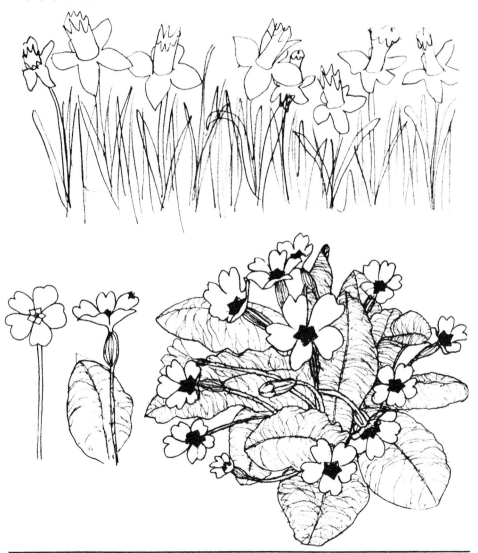

원근법에 의한 표현

원근의 관계로 인해 작거나 짧게 보이는 사물을 그릴 때에는 이제까지의 지식을 일단 덮어 두고 시금 낭상 눈에 비치는 것에만 주의를 집중시켜야 한다.

뒤쪽으로 쑥 들어간 것처럼 보이는 사물의 면을 표현할 때에는 연필이나 자를 눈높이로 가져간 다음, 엄지손가락으로 프로포션을 재서 정확하게 묘사해 주는 것이 옳은 원근 표현법이다. 자를 사용하면 여러 가지 프로포션을 실제로 읽을 수 있다는 잇점이 있다. 아래처럼 미리 여러 개의 수평선을 진하게 그어 두면 처음에 그렸던 잎의 면의 각도가 보는 시점이 변함에 따라 어떤 모양으로 보여지는지 확실하게 비교해 볼 수 있다.

나팔수련처럼 복잡하고 입체적인 꽃은 어떤 각도에서 그리든간에 전체의 모습을 한꺼번에 묘사할 수는 없다. 예를 들어 바로 위쪽에서 꽃을 내려다 본다면 원근의 정확한 표현을 살릴 수 없을 것이다(다음 페이지 참조).

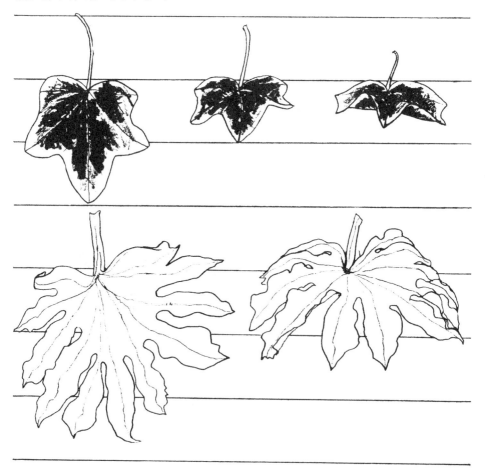

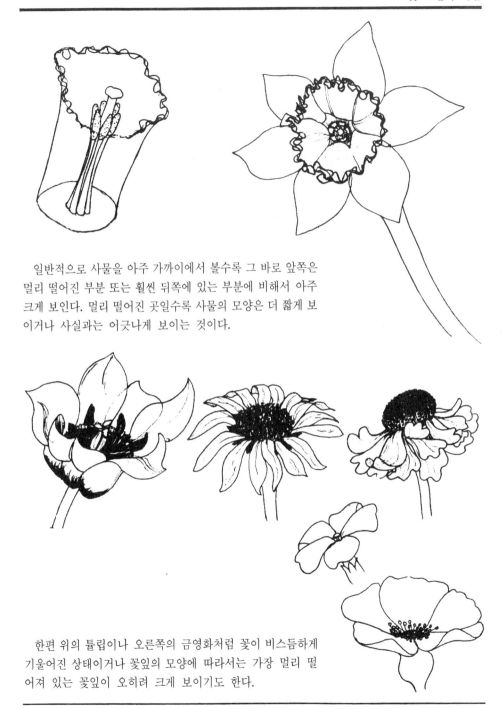

　일반적으로 사물을 아주 가까이에서 볼수록 그 바로 앞쪽은 멀리 떨어진 부분 또는 훨씬 뒤쪽에 있는 부분에 비해서 아주 크게 보인다. 멀리 떨어진 곳일수록 사물의 모양은 더 짧게 보이거나 사실과는 어긋나게 보이는 것이다.

　한편 위의 튤립이나 오른쪽의 금영화처럼 꽃이 비스듬하게 기울어진 상태이거나 꽃잎의 모양에 따라서는 가장 멀리 떨어져 있는 꽃잎이 오히려 크게 보이기도 한다.

식물의 정확한 관찰

엉겅퀴같이 복잡한 식물을 모델로 하여 각도를 여러 가지로 다르게 바꾸면서 잘 관찰해 보자. 한동안 관찰하다 보면 식물의 각 부분과 각각의 특징을 파악할 수 있게 되고 어떤 각도에서 어떻게 다루어야 할 지도 터득하게 될 것이다.

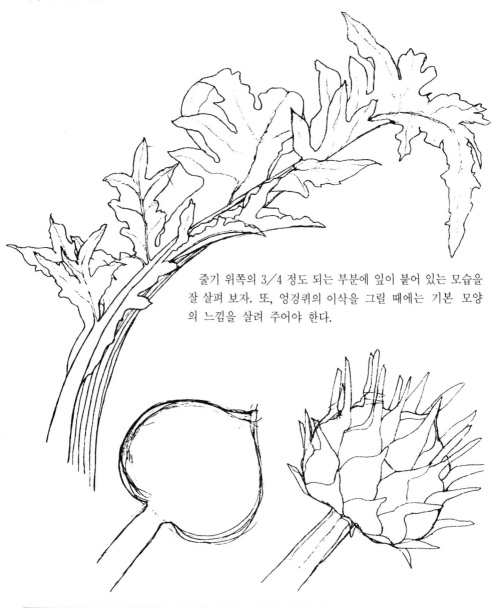

줄기 위쪽의 3/4 정도 되는 부분에 잎이 붙어 있는 모습을 잘 살펴 보자. 또, 엉겅퀴의 이삭을 그릴 때에는 기본 모양의 느낌을 살려 주어야 한다.

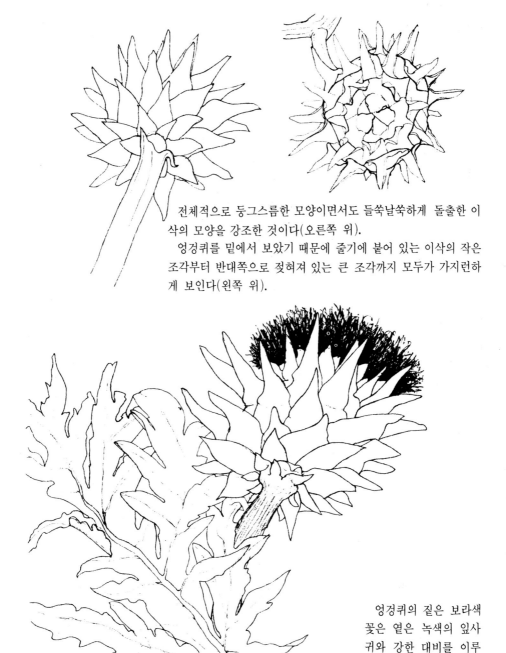

전체적으로 둥그스름한 모양이면서도 들쑥날쑥하게 돌출한 이삭의 모양을 강조한 것이다(오른쪽 위).

엉경퀴를 밑에서 보았기 때문에 줄기에 붙어 있는 이삭의 작은 조각부터 반대쪽으로 젖혀져 있는 큰 조각까지 모두가 가지런하게 보인다(왼쪽 위).

엉경퀴의 짙은 보라색 꽃은 옅은 녹색의 잎사귀와 강한 대비를 이루고 있다.

잎의 특징과 상상력

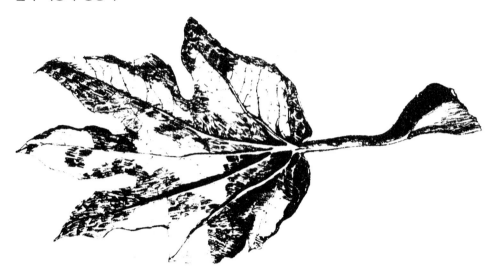

　그려져 있는 사물의 특징을 생생하게 그리기 위해서는 소재의 사용 방법을 여러 가지로 연구해 보아야 한다.
　이 페이지에서는 잎맥이 내비치고 광택이 흐르는 잎사귀와 두툼하면서 표면에 선모가 자라난 잎사귀를 그려 놓았다. 똑같은 펜화이지만 짧으면서도 약간 굵은 선으로 날카롭게 터치한 위쪽의 그림과, 가늘면서도 소용돌이치는 것 같은 불규칙한 선으로 터치한 아래의 그림은 각각 아주 판이한 질감을 표현하고 있다.
　또한 여러 가지 모양과 무늬를 가진 식물들도 살펴 보자. 단순하게 보이는 대로 그리지 말고 상상력을 동원하여 각기 나름대로의 개성을 연출할 수 있도록 여러 가지 재료와 기법을 시험해 보자.

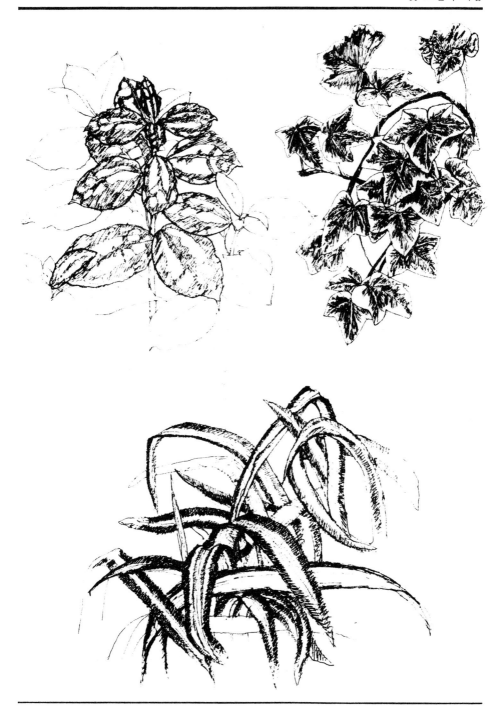

식물의 문양(1)

　식물은 문양과 디자인의 아주 훌륭한 참고 자료가 된다. 힌트를 얻고 싶다면 식물이나 그 식물의 일부분을 잘 관찰해 보자. 식물의 모양을 반복시켜 배치하거나 음영을 주어 변형시키거나 또는 흑백을 반전시키거나 해서 재미있는 문양을 만들 수 있다.

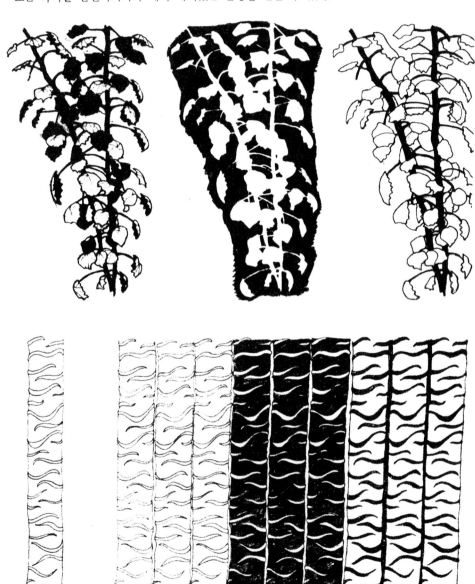

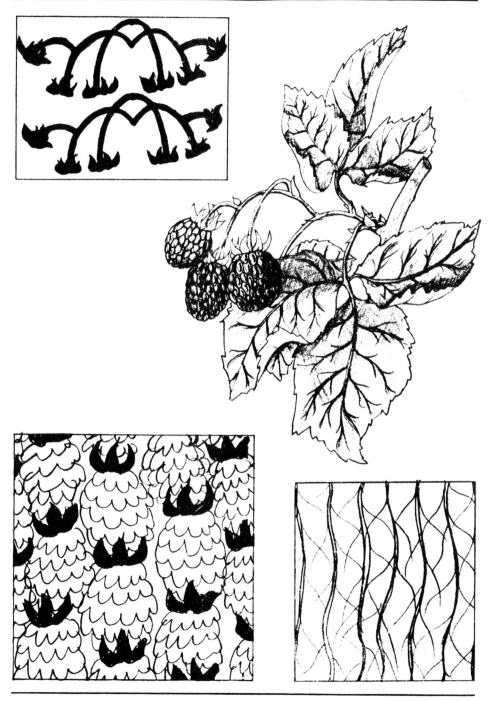

식물의 문양(2)

식물을 보고 그린 문양을 모아서 디자인으로 활용해 보자. 이러한 문양들은 자수나 장서표에 사용할 수 있으며 카드의 장식에도 이용될 수 있다.

다음 페이지의 디자인들은 모두 이 페이지의 식물 그림들을 바탕으로 하여 창안한 것이다.

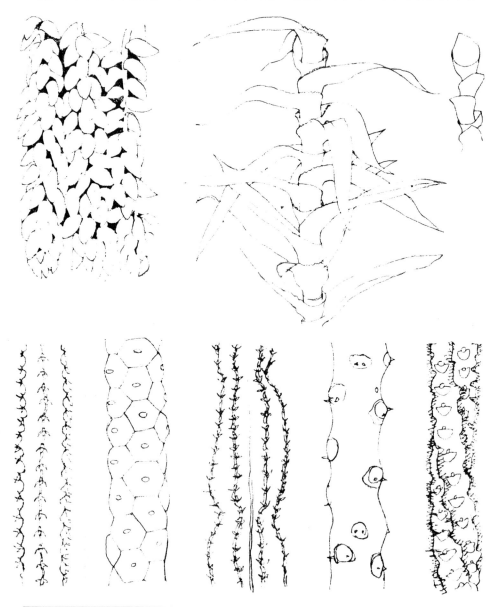

그림의 조립

 복잡한 식물의 외관을 균형이 맞게 조립한다는 깃은, 바로 화면 구성을 뜻하는 일이 된다. 즉, 식물과 주위 구조물과의 적절한 조화있는 배치를 말하며 이를 완벽하게 하기 위해서는 실물을 보고 그대로 그려서는 안된다.

 다시 말하자면 정해진 식물을 화면에 연장시켜 주위 구조물과의 조화를 이루어야 한다. 그 예로서, 아래 그림을 보자. 건물의 배수관이 화면 왼쪽으로 치우쳐 있기 때문에 나뭇잎의 군상을 오른쪽으로 많은 면을 찾이하게 하여 좌우의 균형을 이루게 하며 아래쪽 역시 많은 나뭇잎을 둠으로써 화면에 안정감을 주고 있다. 이러한 여러 가지 조건이 조화를 이룰 때 화면의 조립이 잘 되었다고 말한다.

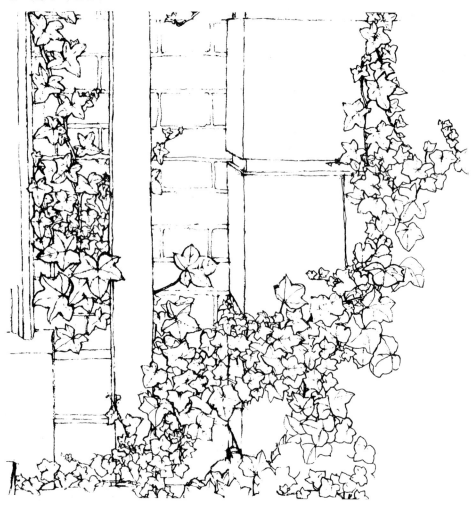

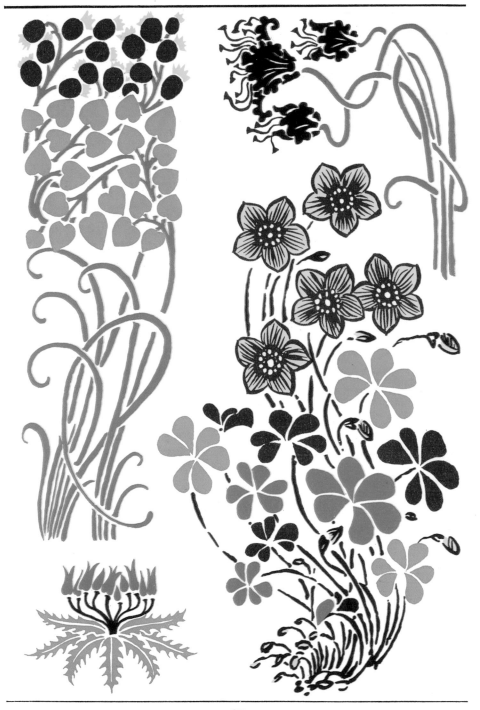

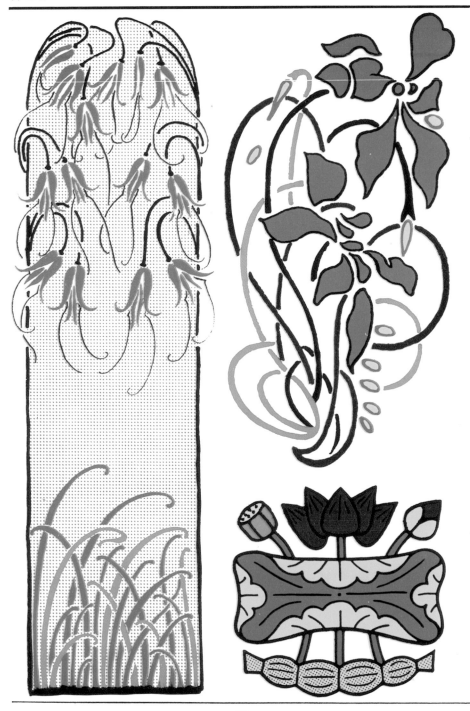

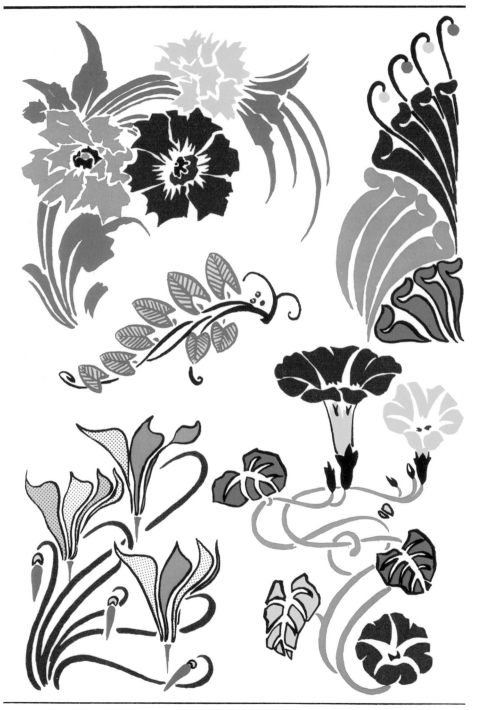

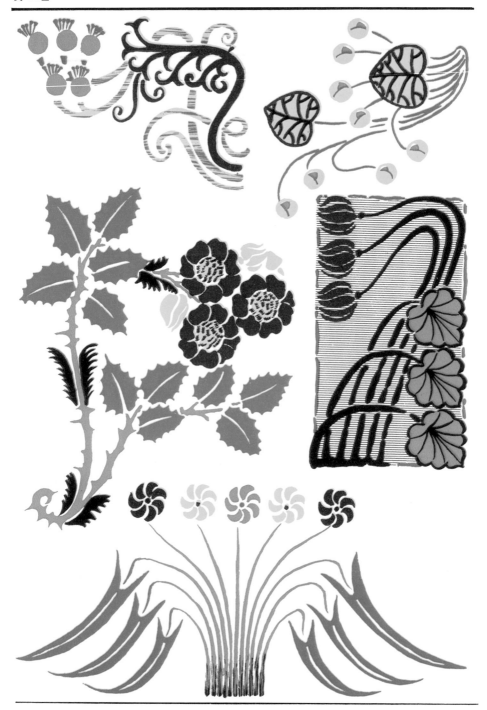

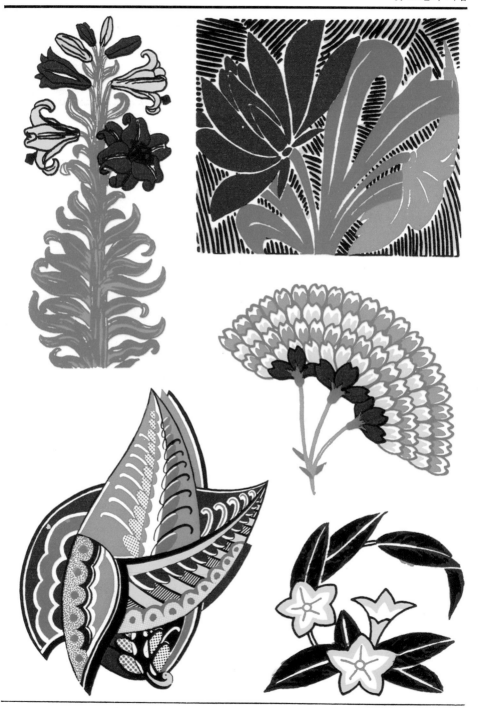

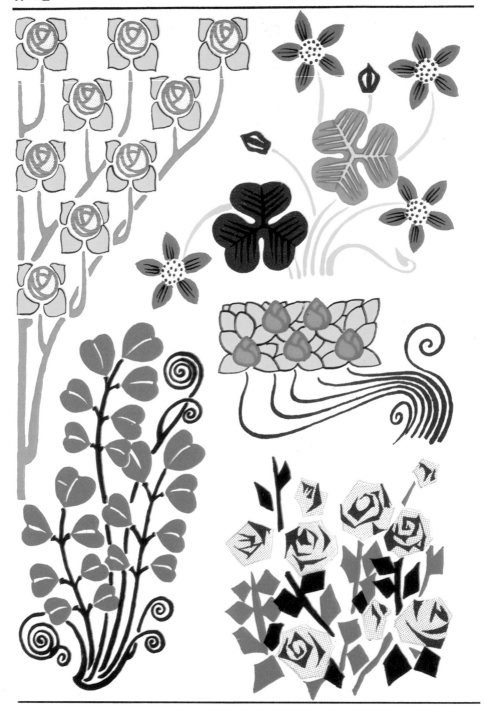

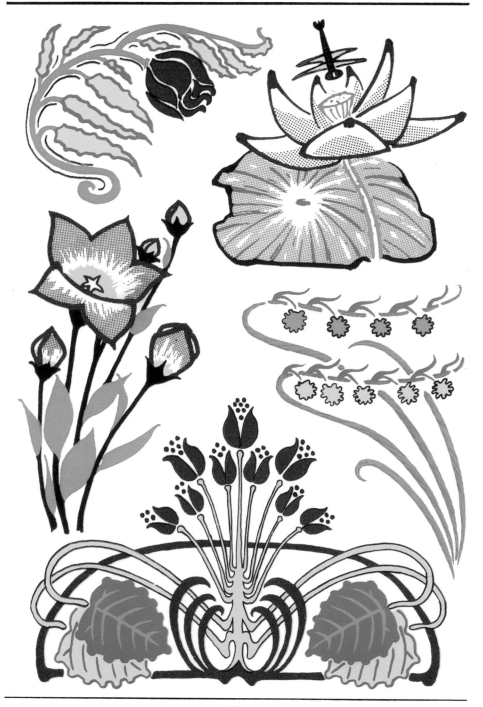

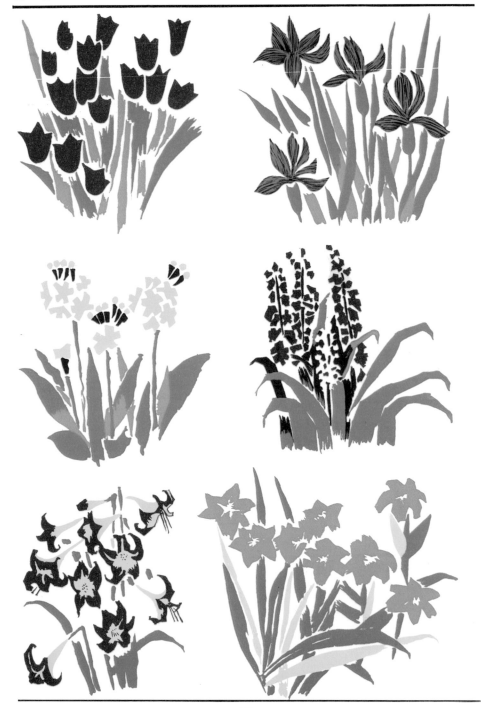

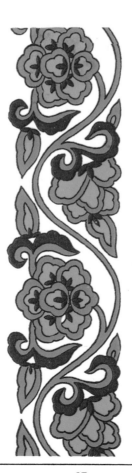
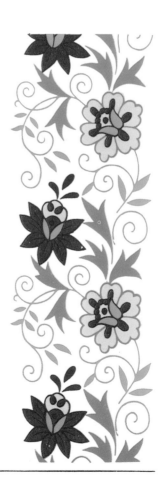

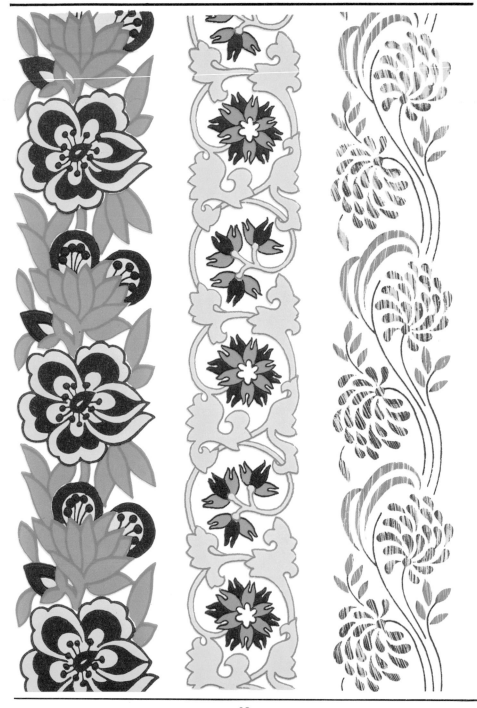

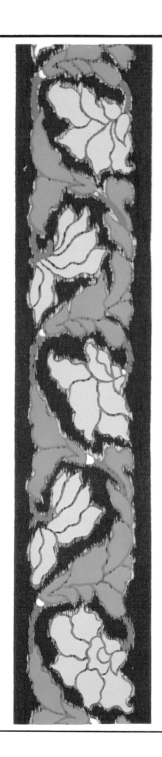

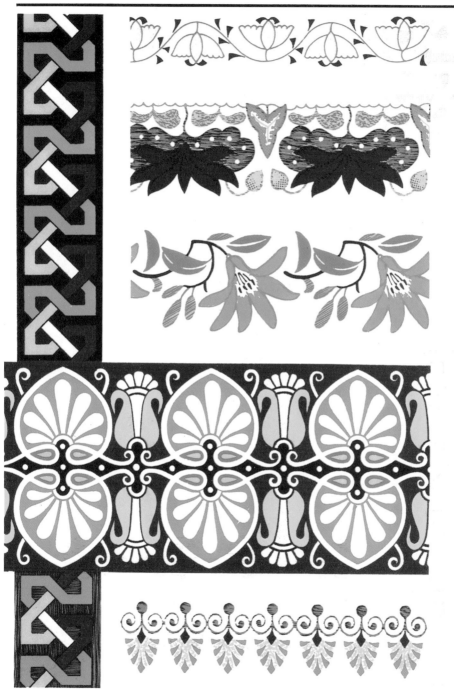

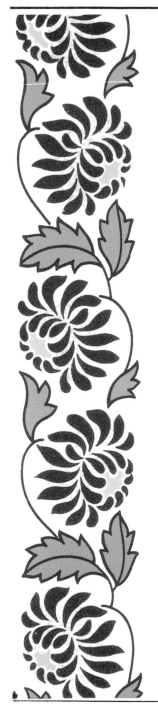
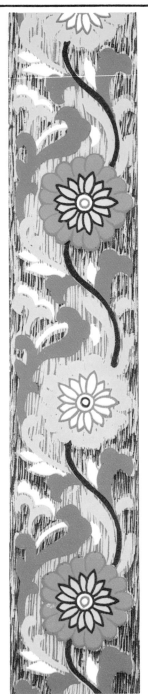
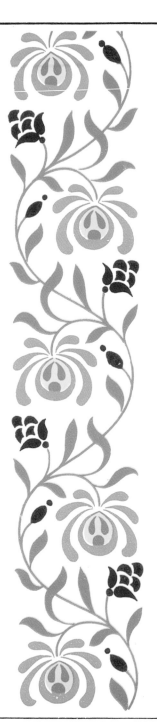

봄 꽃

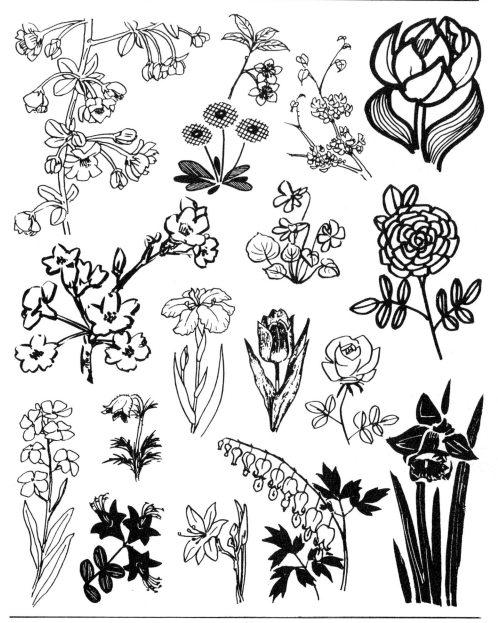

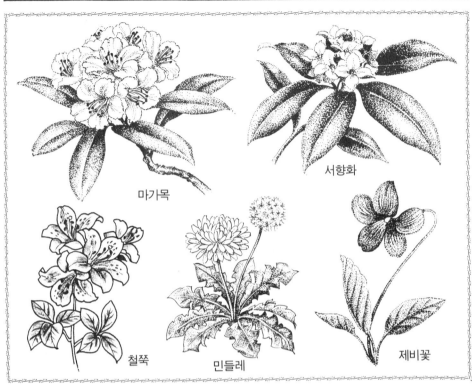

마가목

서향화

철쭉

민들레

제비꽃

꽃 말

- ● **마가목** : 신중, 조심
- ● **철쭉꽃** : 절제, 사모
- ● **서향화** : 부드러움
- ● **민들레** : 사랑의 믿음
- ● **제비꽃** : 성실, 사랑

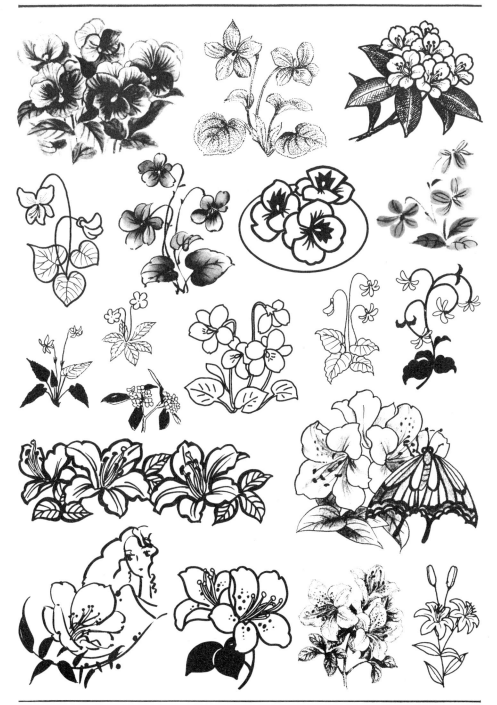

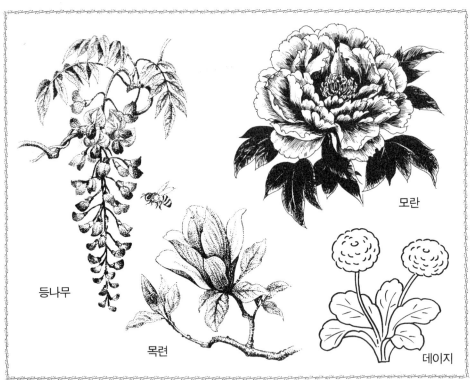

등나무

모란

목련

데이지

꽃 말

- **모란꽃** : 부귀, 부끄러움
- **목련** : 숭배, 존경
- **등나무** : 사랑의 도취
- **데이지** : 희망, 순진

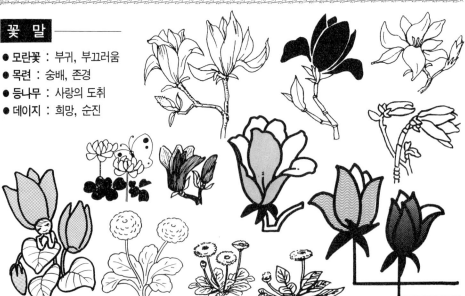

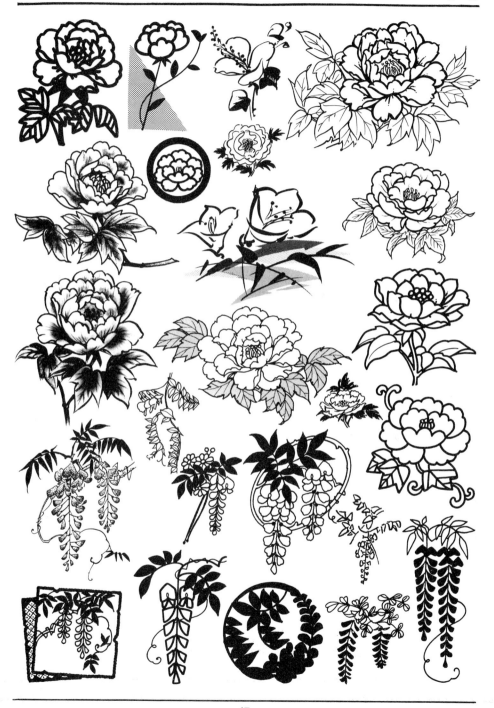

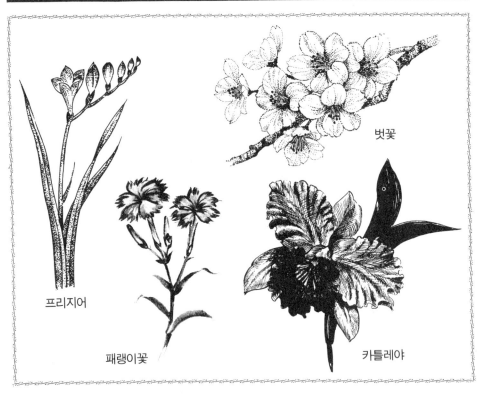

벚꽃

프리지어

패랭이꽃

카틀레야

꽃 말

- **벚꽃** : 진실, 풍류, 인내
- **프리지어** : 순정, 결백
- **패랭이꽃** : 순결한 마음
- **카틀레야** : 우아한 여성,
 마력

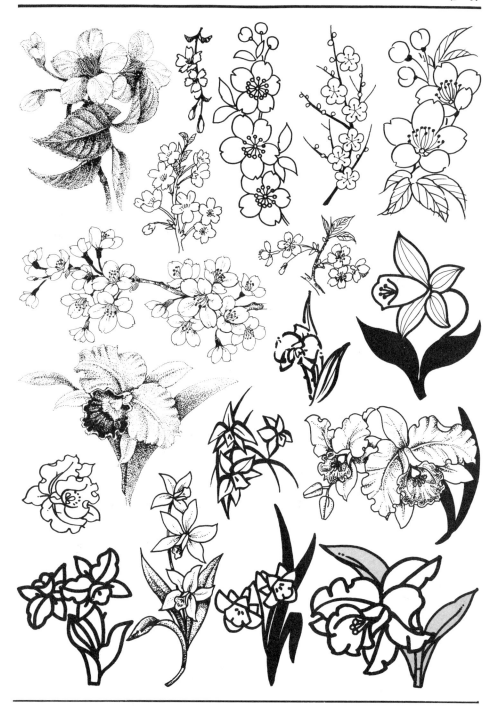

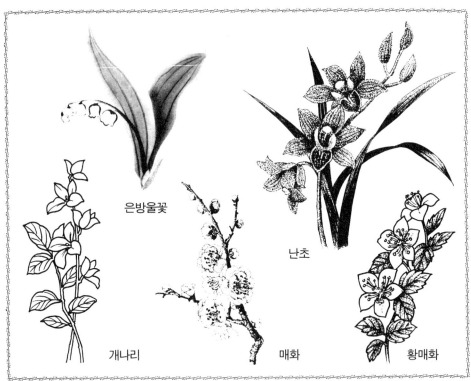

은방울꽃

난초

개나리

매화

황매화

꽃 말

- **은방울꽃** : 순애, 행복
- **개나리** : 순종
- **매화** : 인내
- **황매화** : 숭고, 왕성

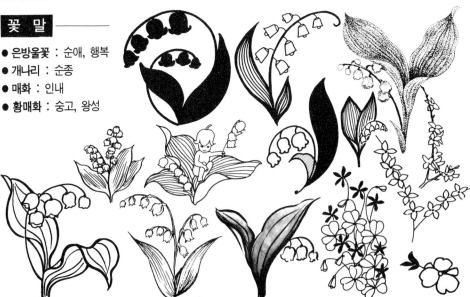

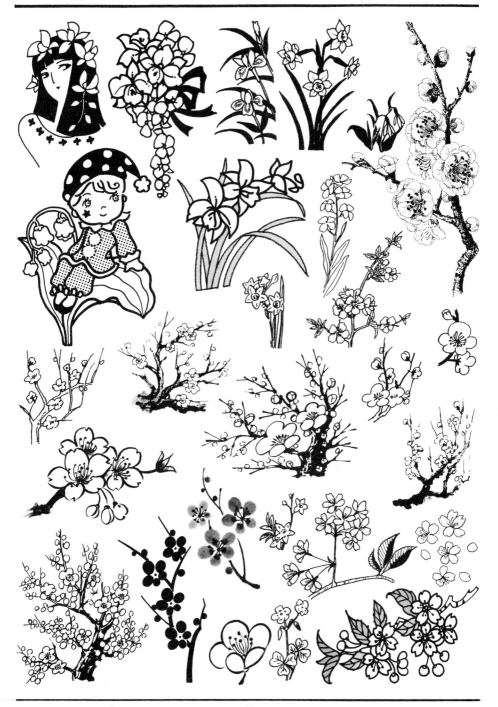

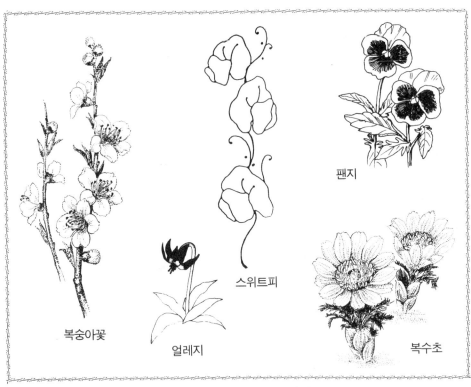

팬지

스위트피

복숭아꽃

얼레지

복수초

꽃 말

● **복숭아꽃** : 그리운 그날
● **얼레지** : 질투
● **스위트피** : 감미로운 추억
● **팬지** : 깊은 생각, 충실
● **복수초** : 축하, 추억

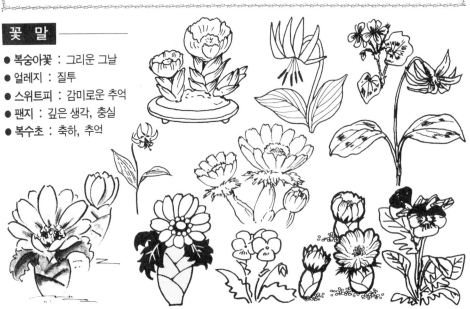

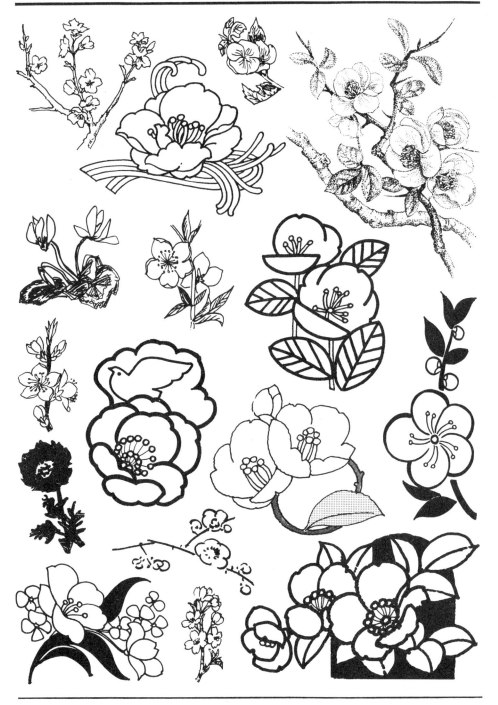

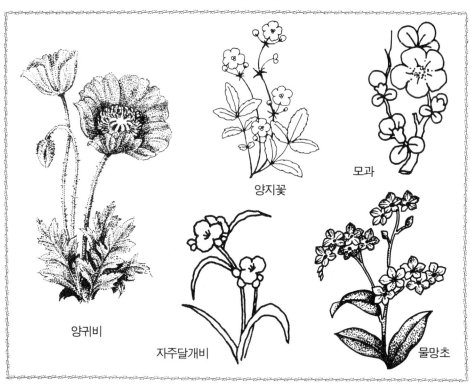

양지꽃

모과

양귀비

자주달개비

물망초

꽃 말

- **양귀비** : 위로
- **자주달개비** : 외로운 추억
- **모과** : 평범
- **물망초** : 나를 잊지 마세요

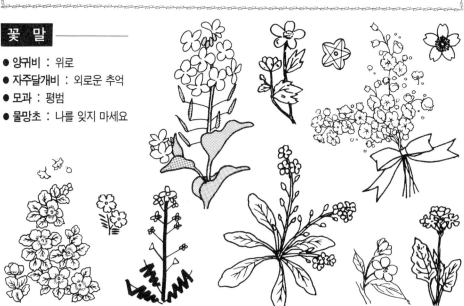

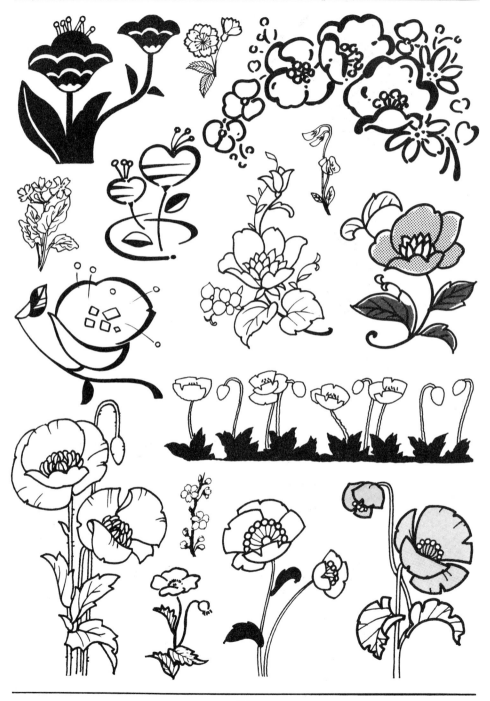

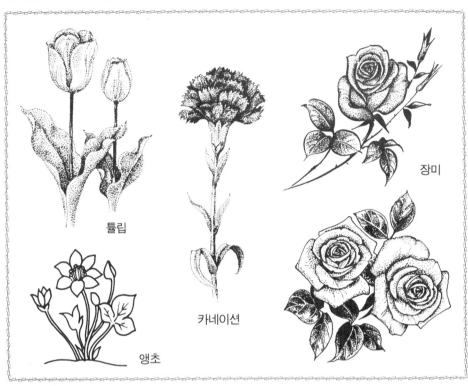

튤립

카네이션

앵초

장미

꽃 말

● **튤립** : 박애, 매혹
● **앵초** : 청춘, 희망
● **카네이션** : 그대의 사랑을 믿음
● **장미** : 사랑, 우수, 순결

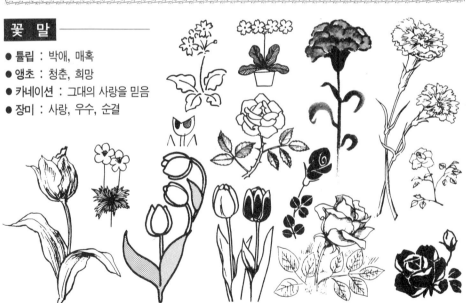

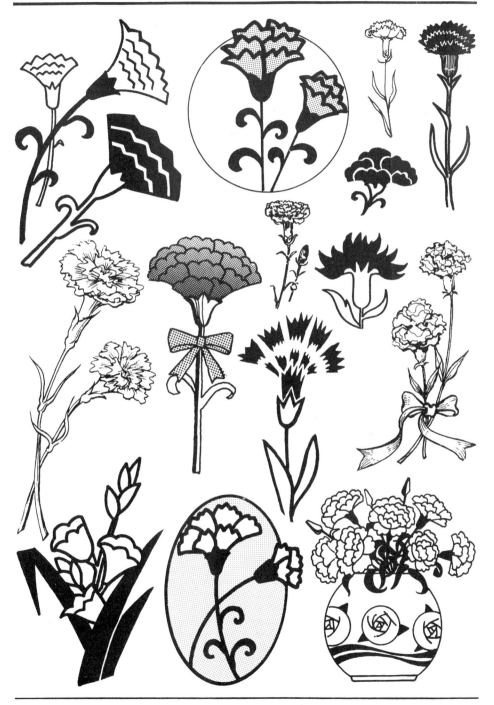

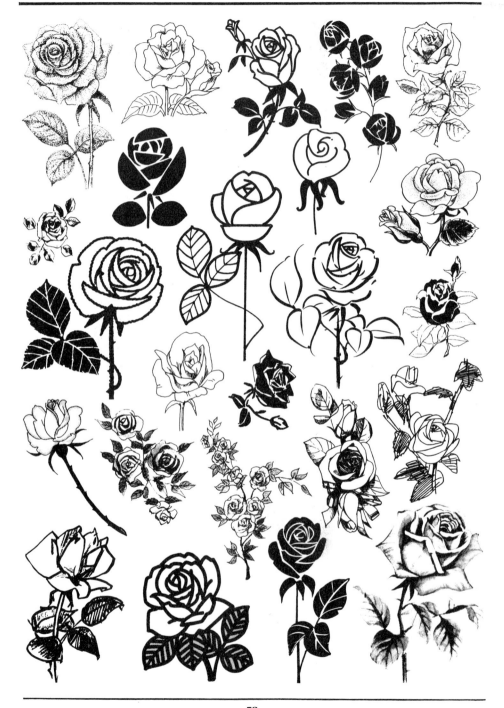

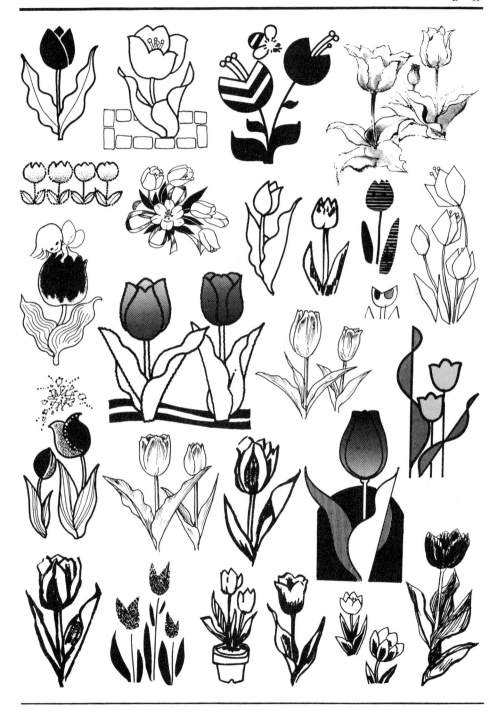

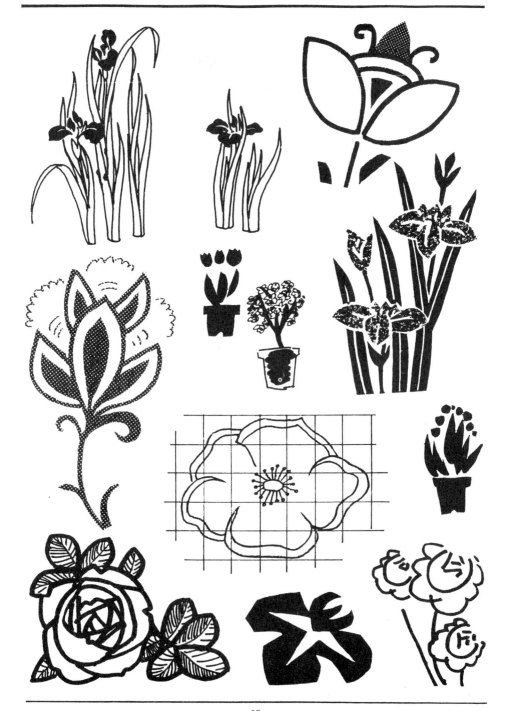

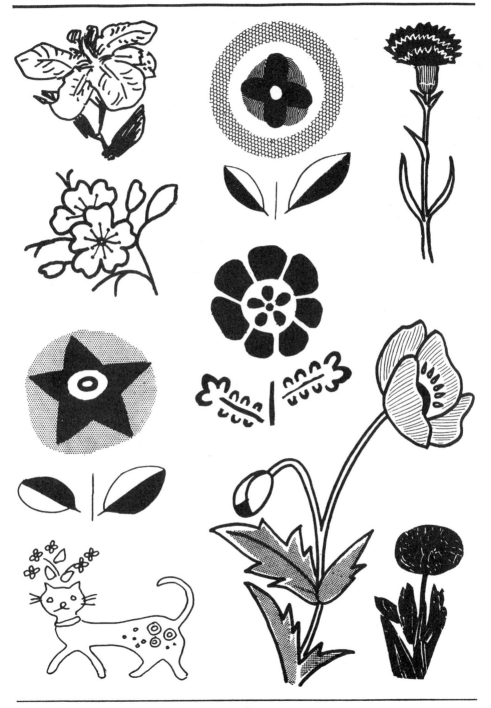

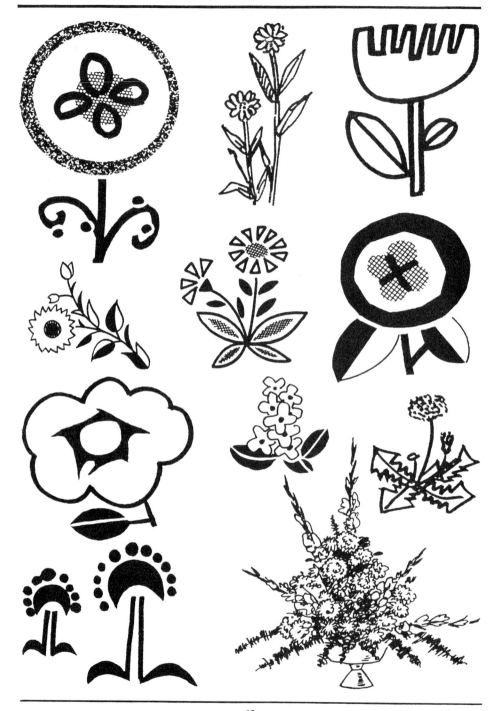

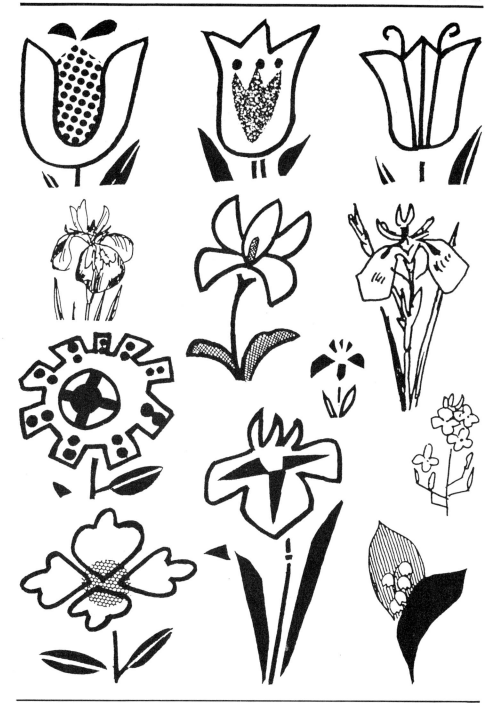

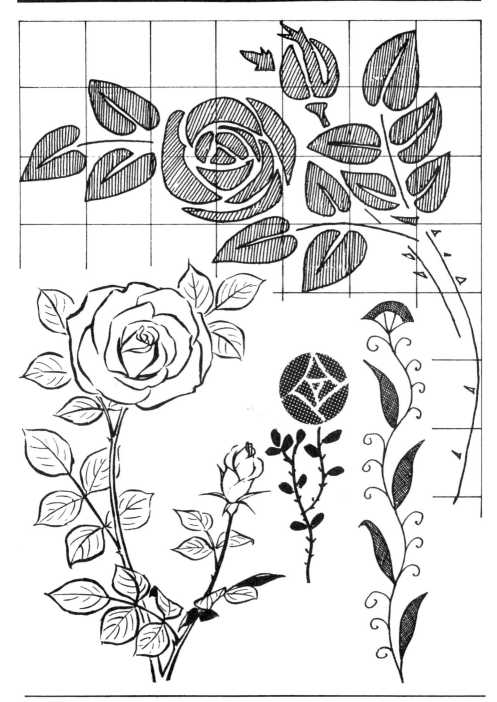

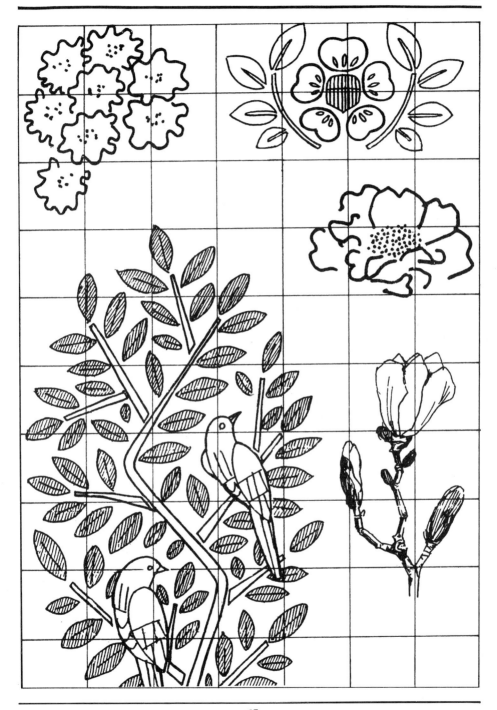

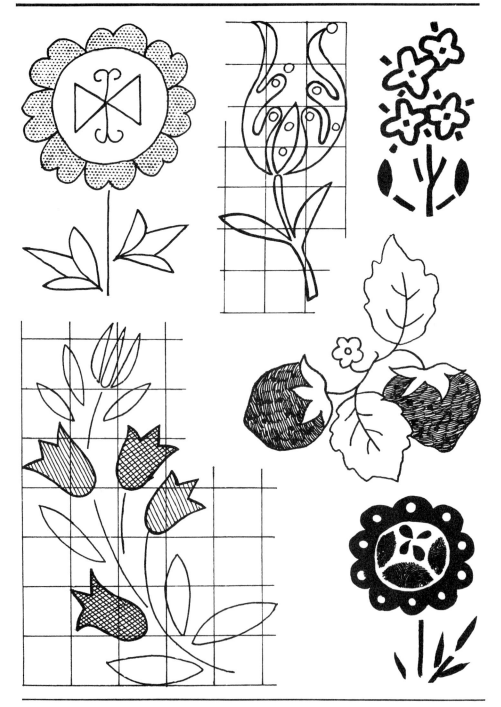

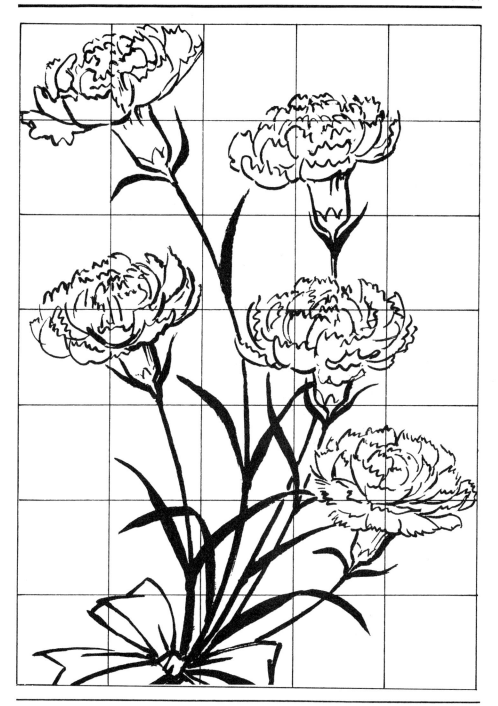

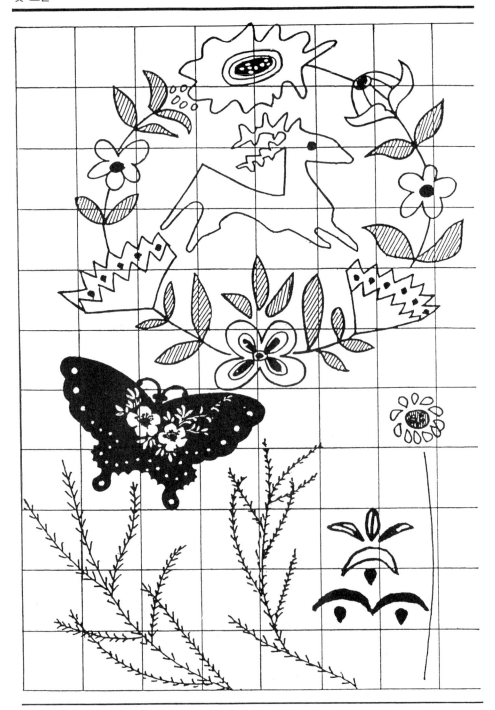

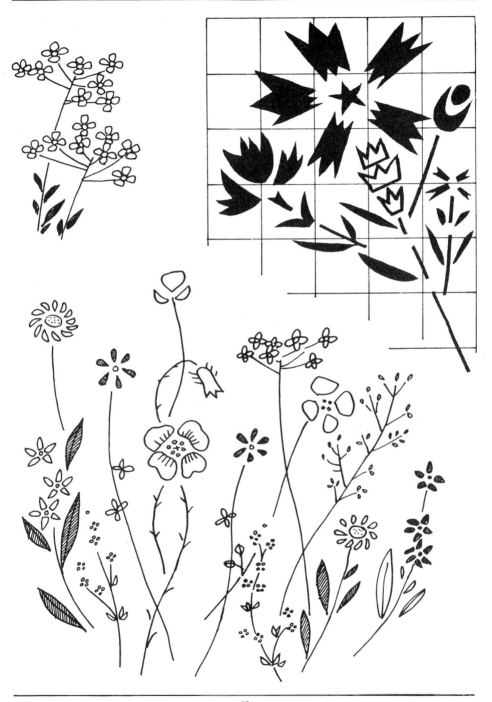

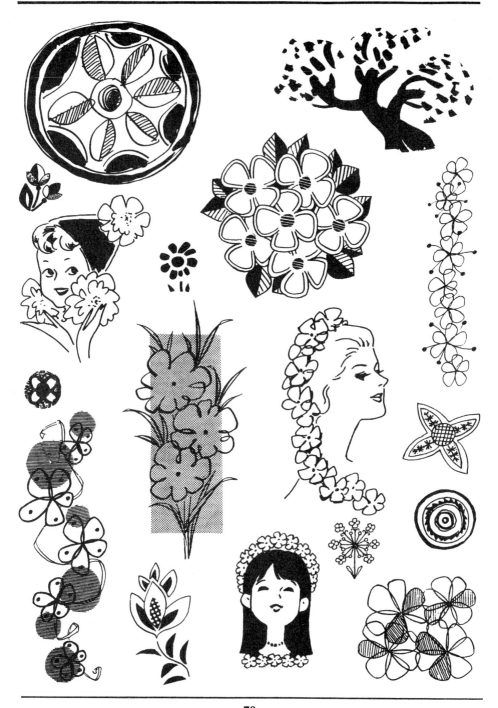

여름 꽃

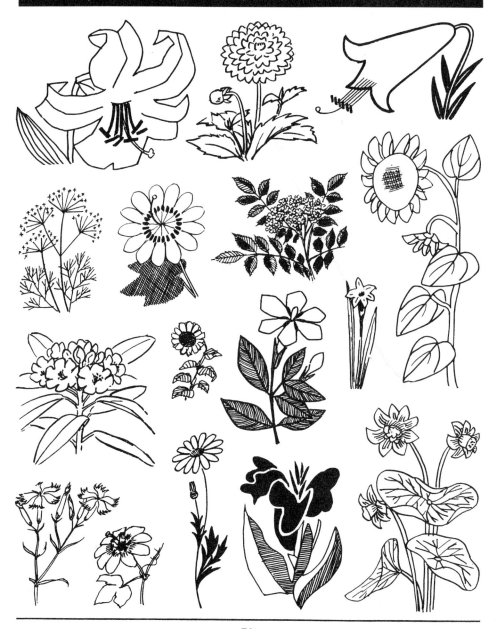

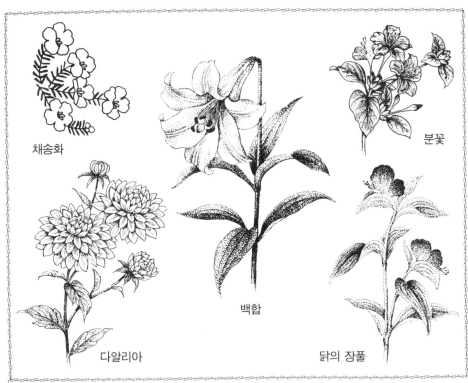

채송화

분꽃

백합

다알리아

닭의 장풀

꽃 말

● **채송화** : 순진함
● **다알리아** : 변덕, 화려함
● **백합** : 순결, 장엄
● **분꽃** : 소심, 겁쟁이
● **닭의 장풀** : 존경, 짧은 즐거움

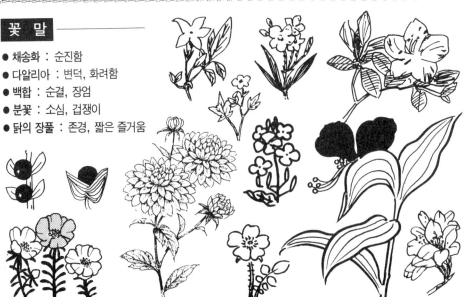

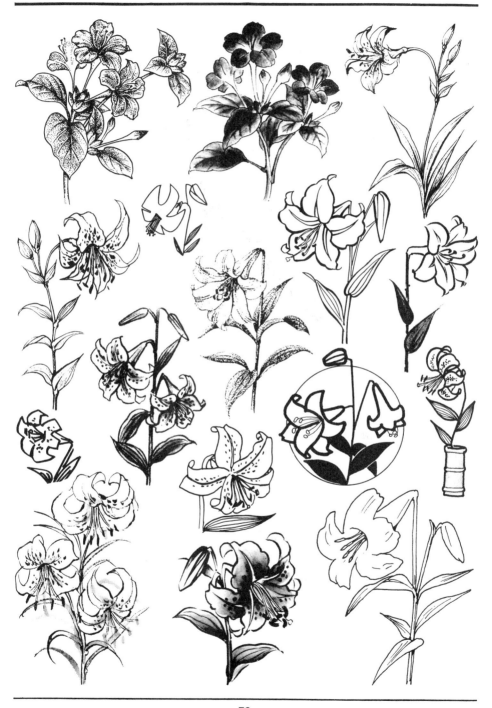

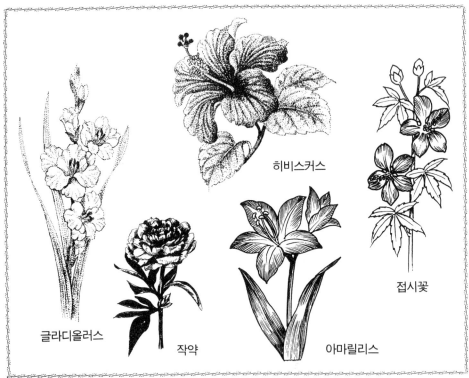

히비스커스

접시꽃

글라디올러스

작약

아마릴리스

꽃 말

- **글라디올러스** : 망각, 주의
- **작약** : 부끄러움
- **히비스커스** : 섬세, 항상 새로운
 아름다움
- **접시꽃** : 단순한 사랑, 아양떠는
 사랑
- **아마릴리스** : 적당한 아름다움

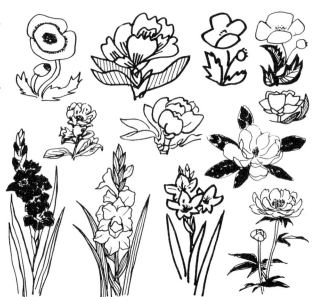

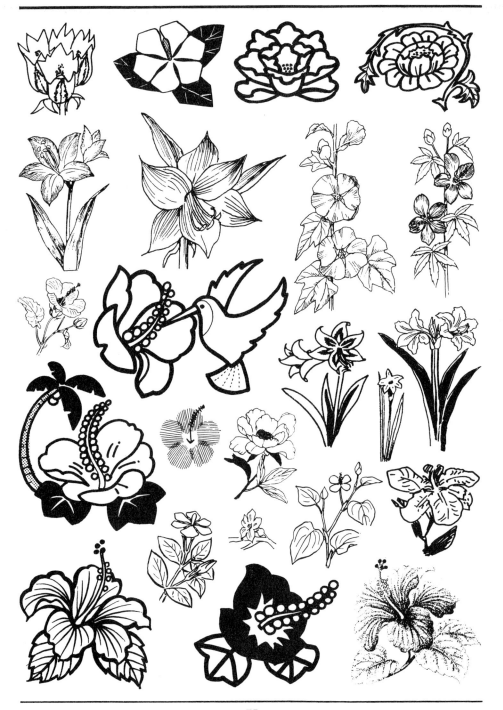

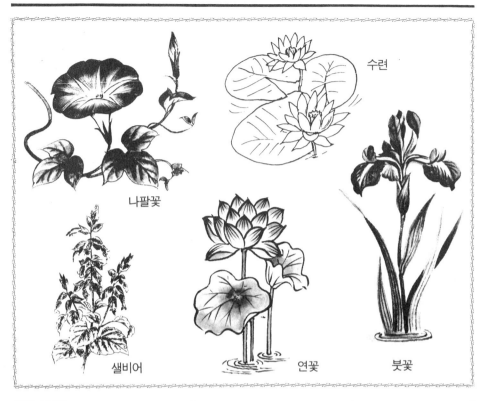

나팔꽃

수련

샐비어

연꽃

붓꽃

꽃 말

- **나팔꽃** : 덧없는 사랑, 평온
- **샐비어** : 왕성
- **수련** : 청아함
- **연꽃** : 웅변
- **붓꽃** : 용기, 신뢰

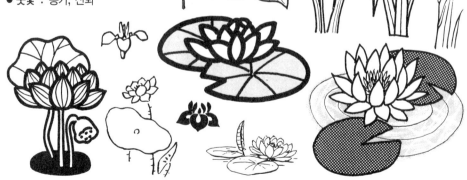

76

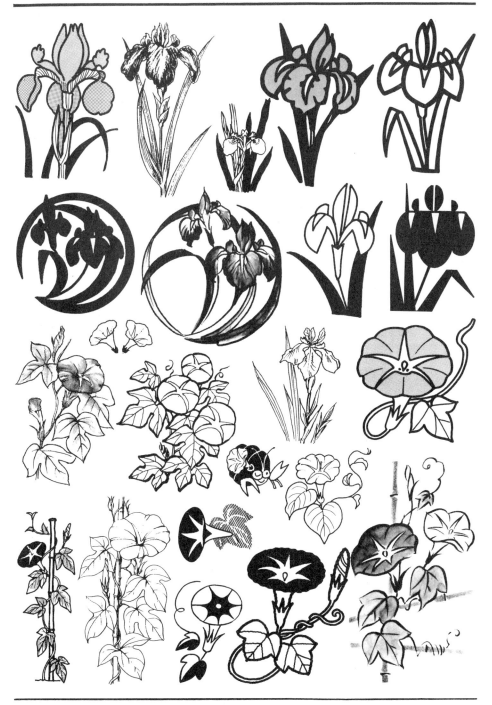

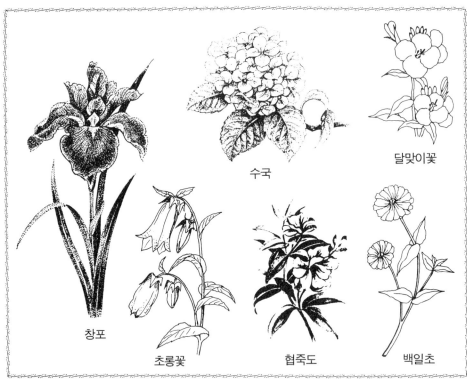

수국

달맞이꽃

창포

초롱꽃

협죽도

백일초

꽃 말

● 창포 : 우아
● 초롱꽃 : 감사
● 수국 : 변하기 쉬운 마음
● 달맞이꽃 : 가련한 사랑
● 백일초 : 벗을 생각함
● 협죽도 : 조심

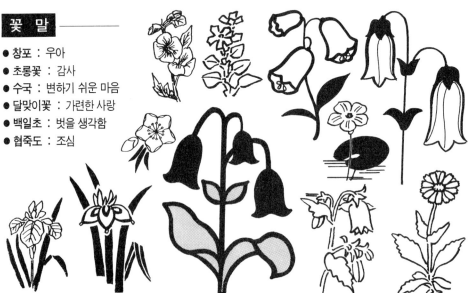

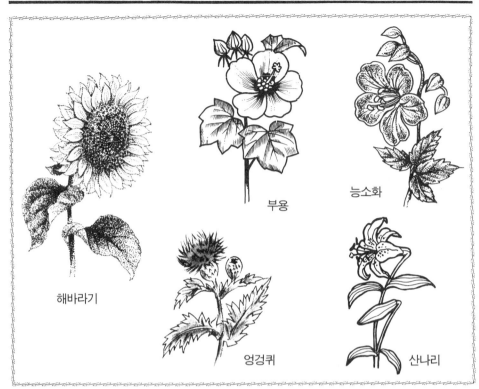

해바라기

부용

능소화

엉겅퀴

산나리

꽃 말

- **해바라기** : 동경, 사모
- **부용** : 정숙, 섬세, 아름다움
- **엉겅퀴** : 독립, 보복, 절제
- **산나리** : 순결, 청아함

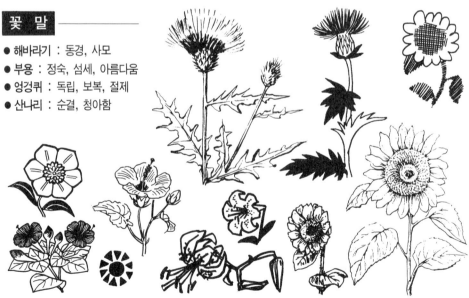

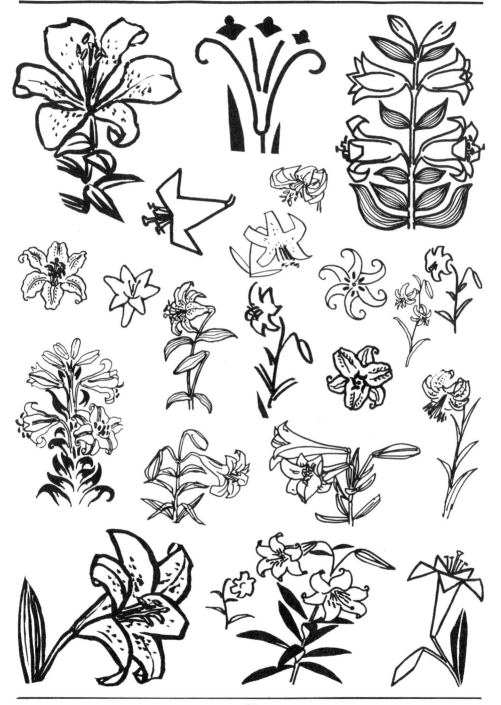

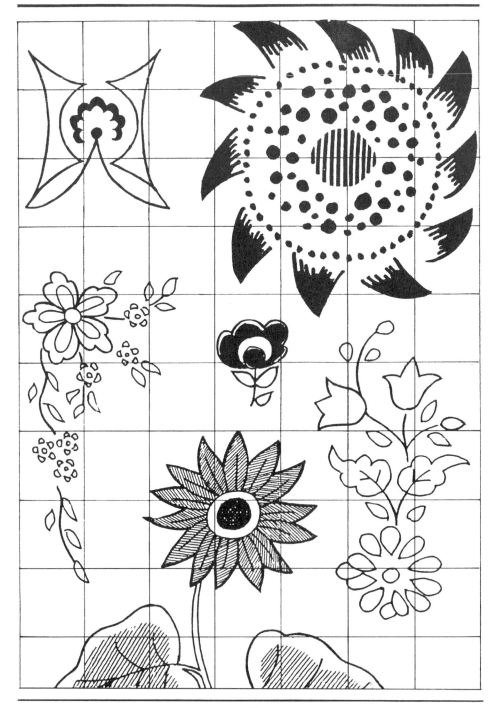

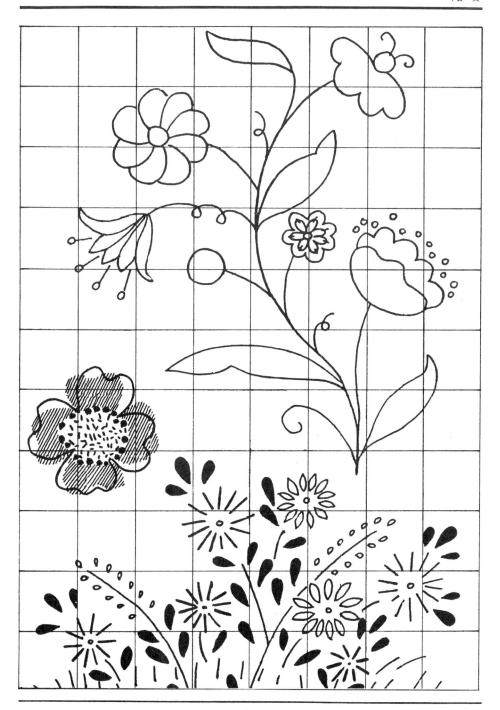

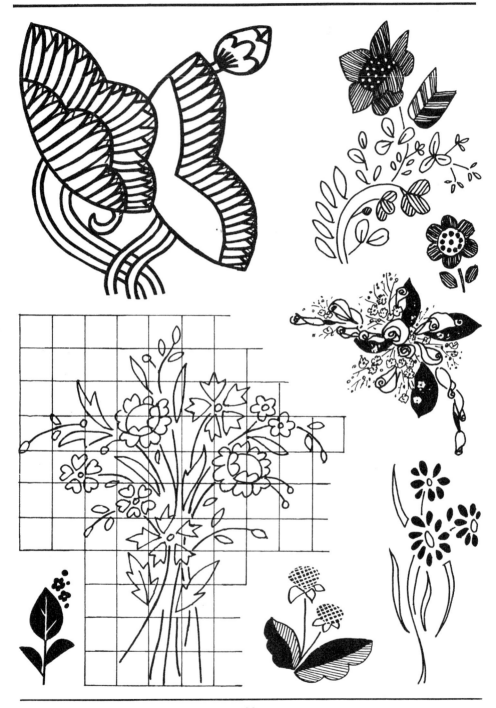

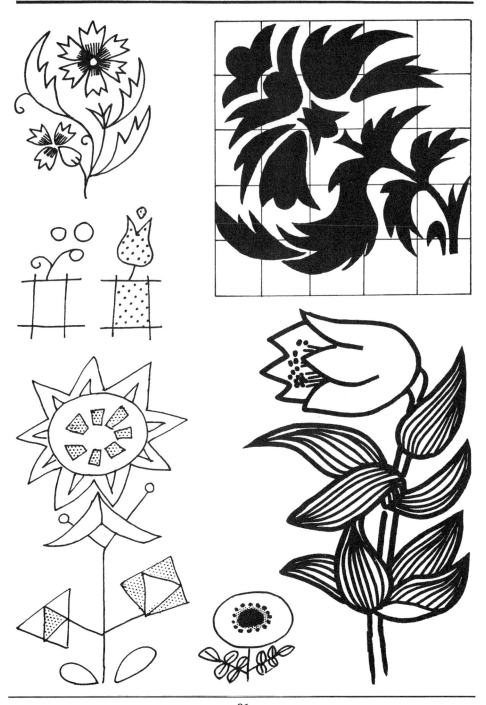

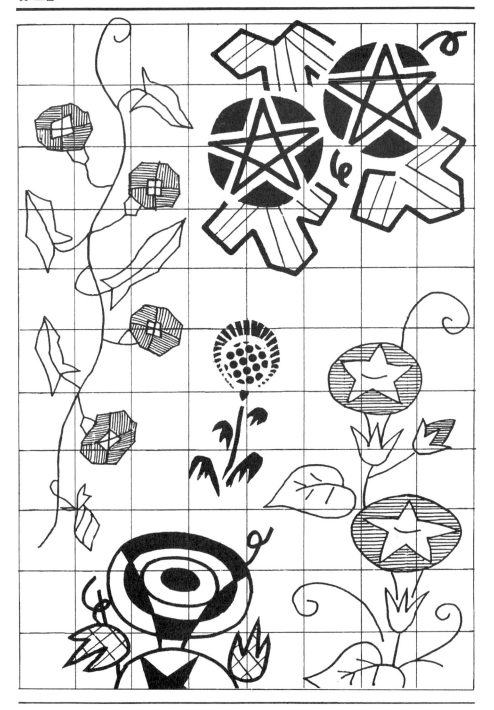

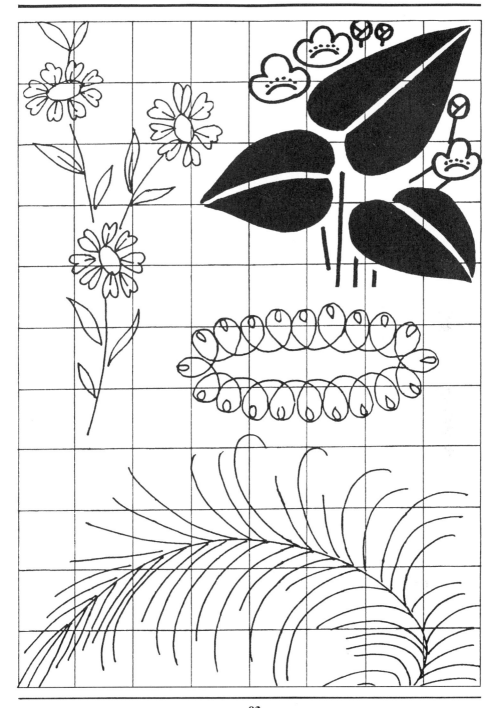

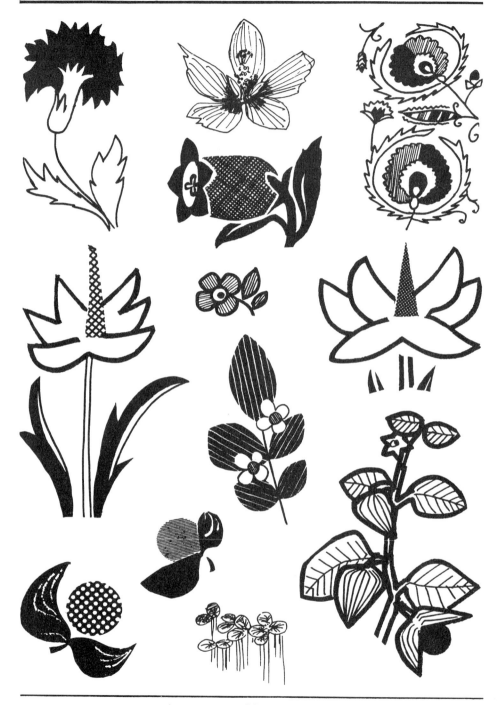

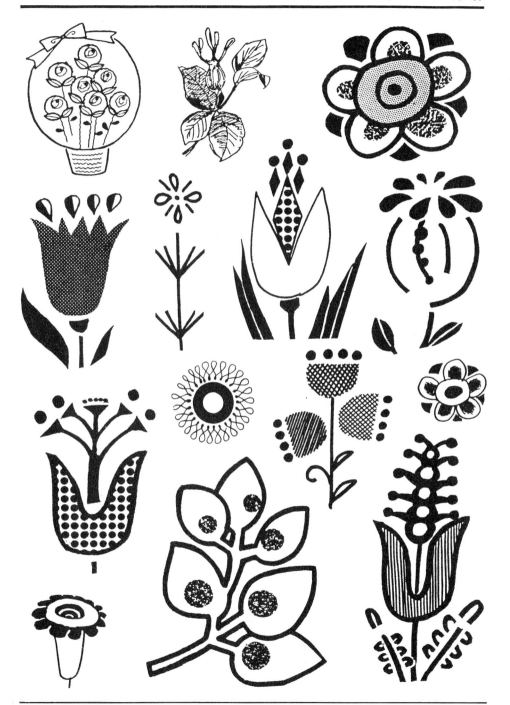

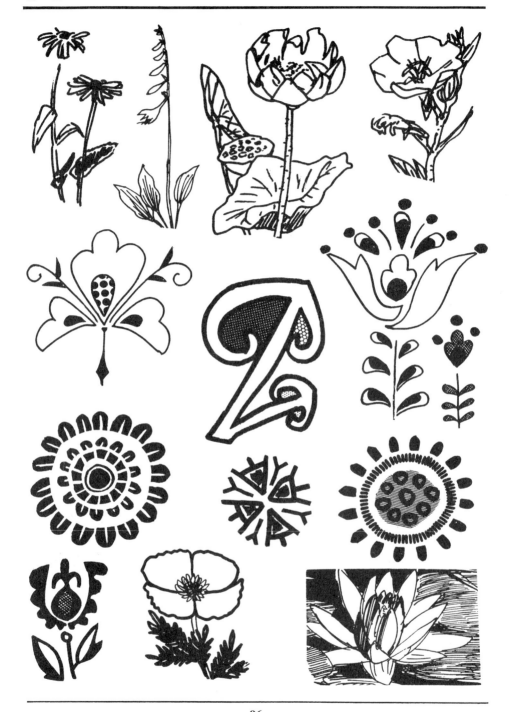

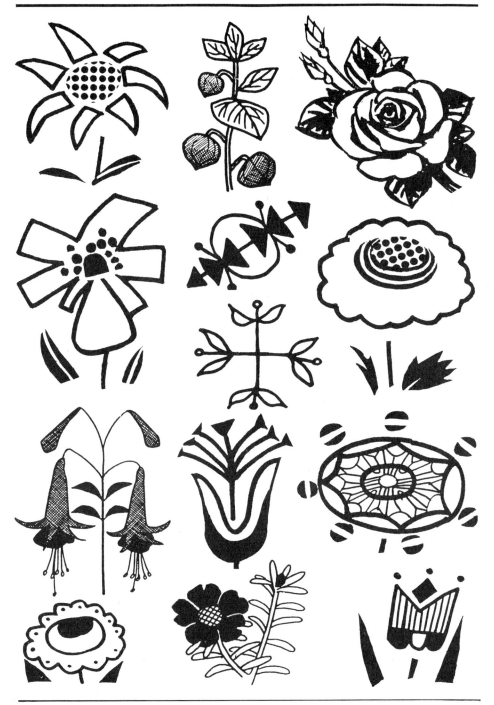

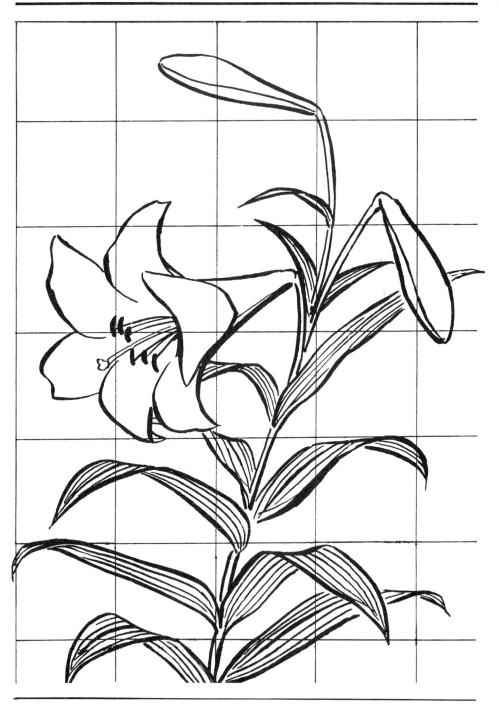

가을 꽃

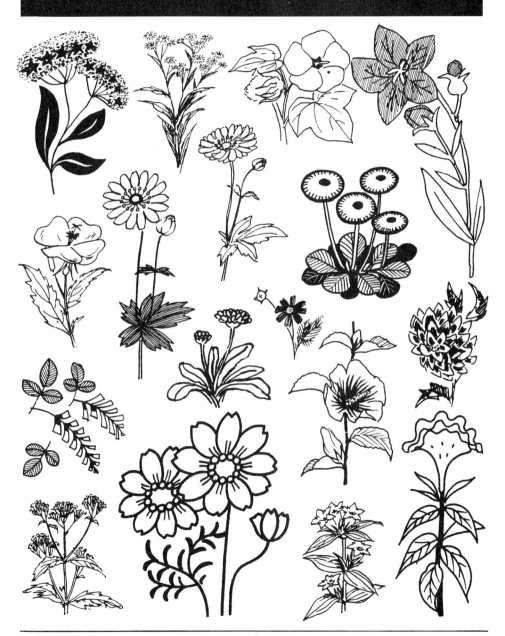

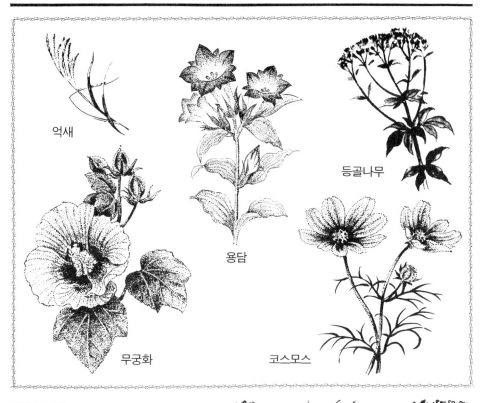

억새
등골나무
용담
무궁화
코스모스

꽃 말

- **억새** : 세력, 권세
- **무궁화** : 설득
- **용담** : 외로운 애정
- **등골나무** : 그날의 일을 생각한다
- **코스모스** : 애정, 소녀의 마음

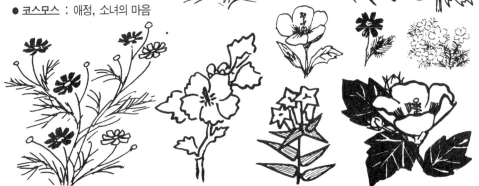

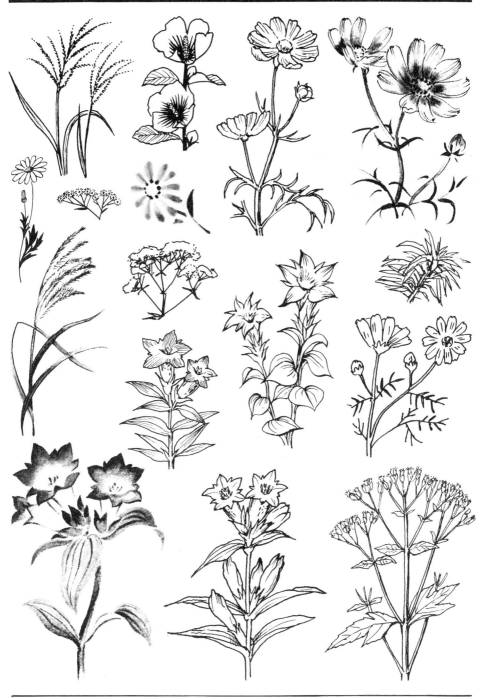

싸리꽃

사프란

가시나무

맨드라미

여랑화

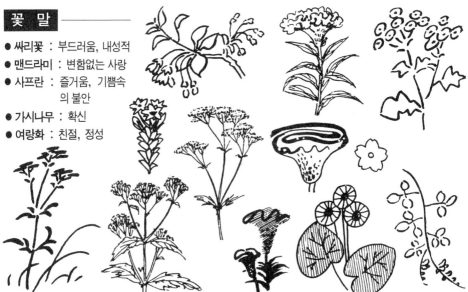

꽃 말

- **싸리꽃** : 부드러움, 내성적
- **맨드라미** : 변함없는 사랑
- **사프란** : 즐거움, 기쁨속
 의 불안
- **가시나무** : 확신
- **여랑화** : 친절, 정성

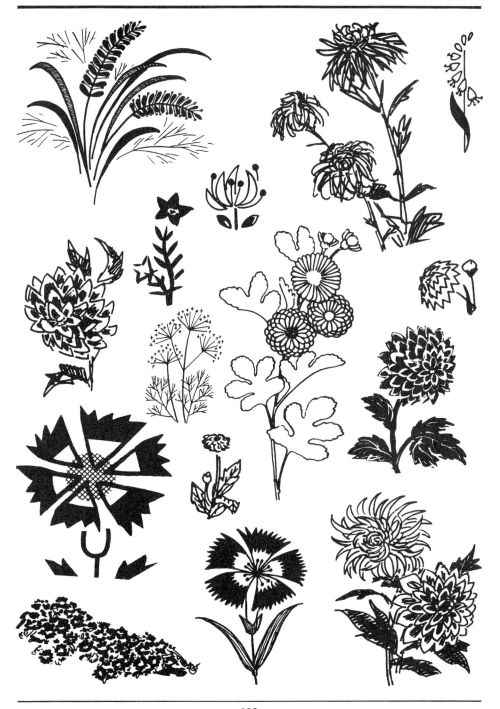

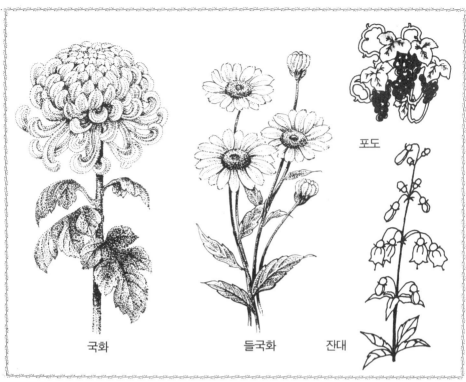

국화

들국화 잔대

포도

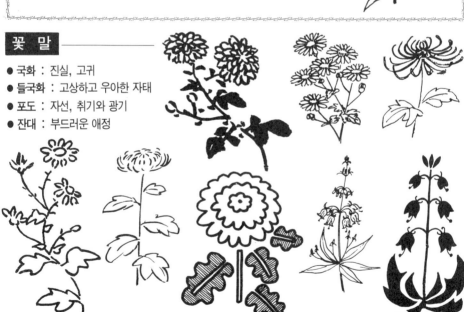

꽃 말

- 국화 : 진실, 고귀
- 들국화 : 고상하고 우아한 자태
- 포도 : 자선, 취기와 광기
- 잔대 : 부드러운 애정

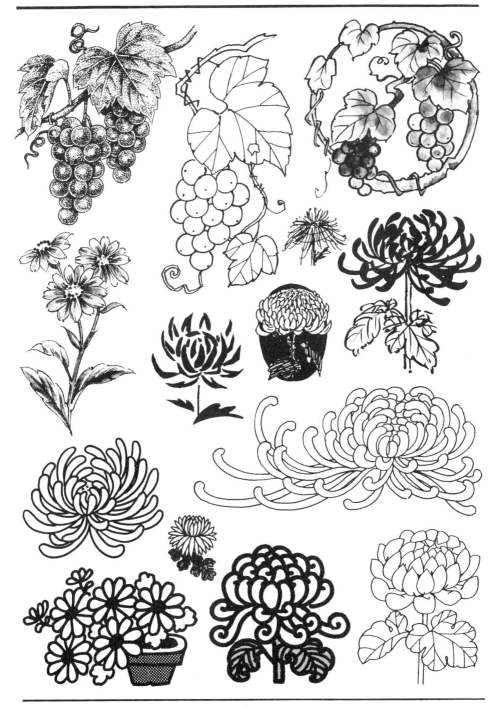

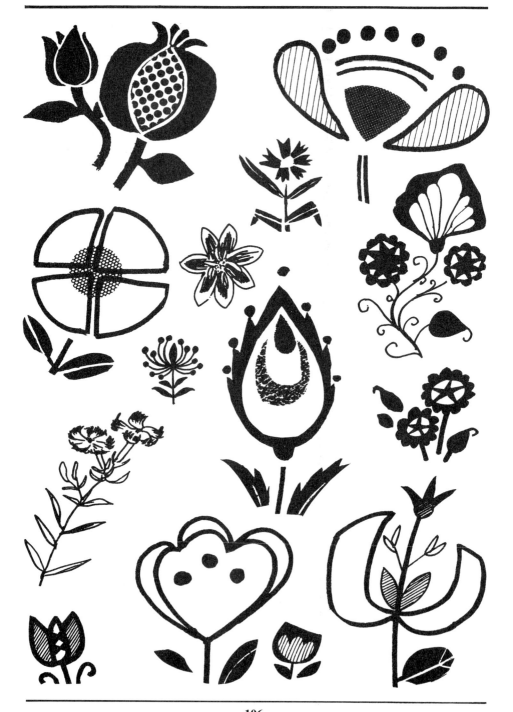

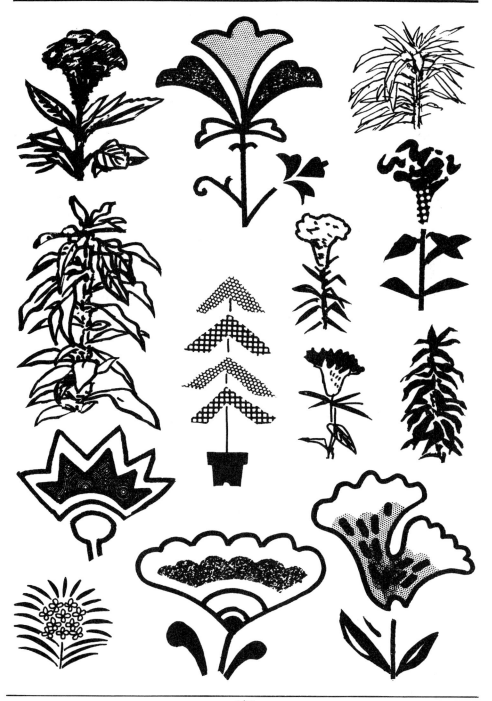

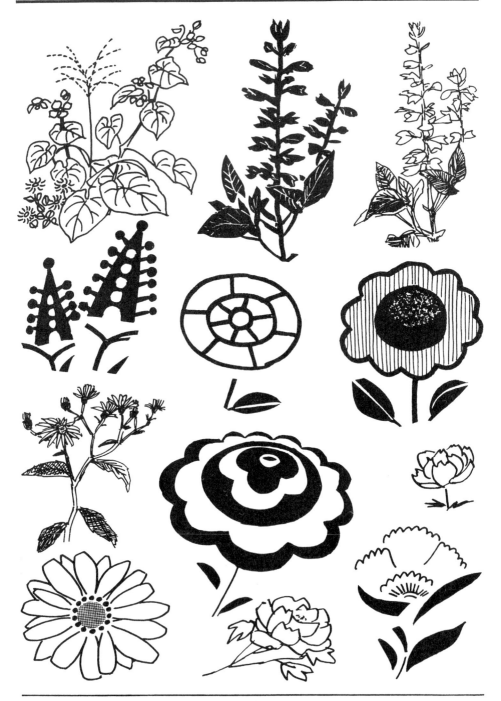

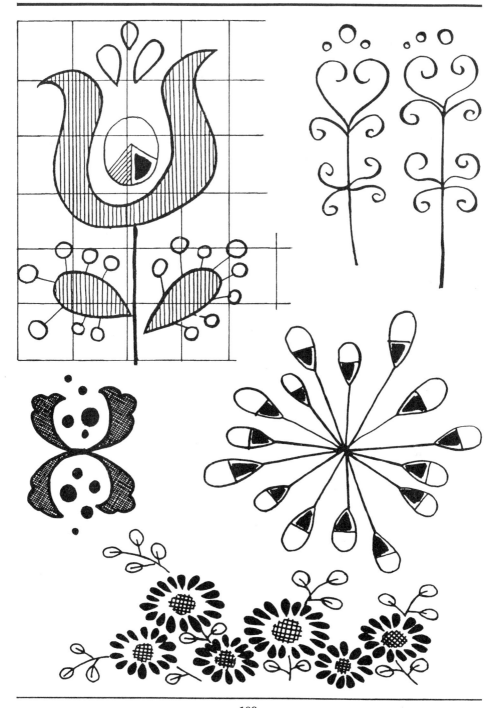

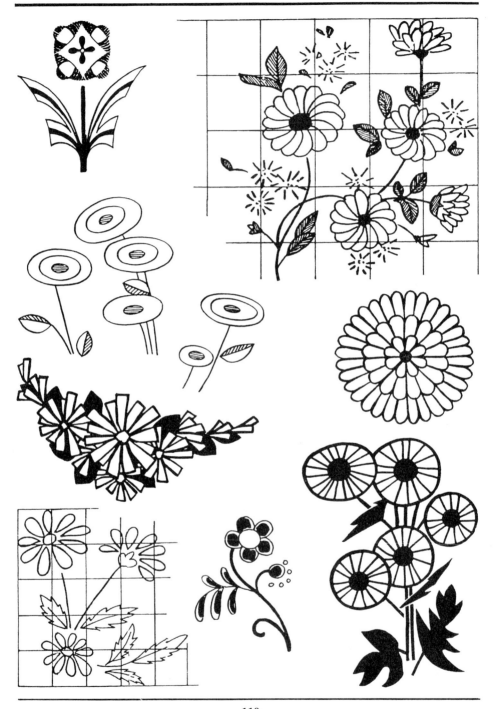

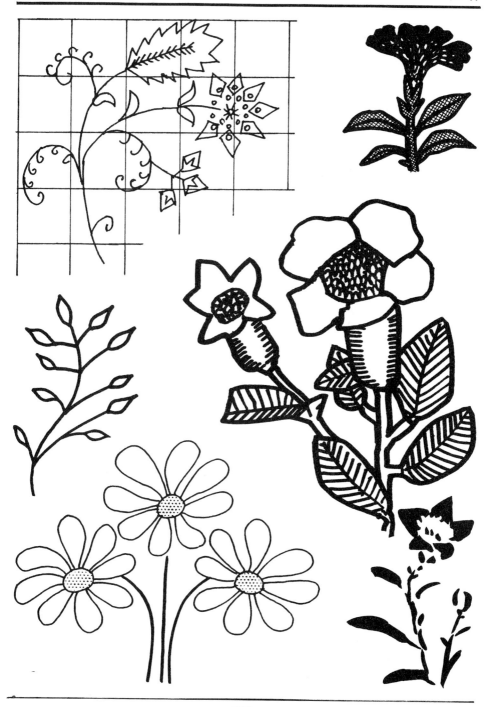

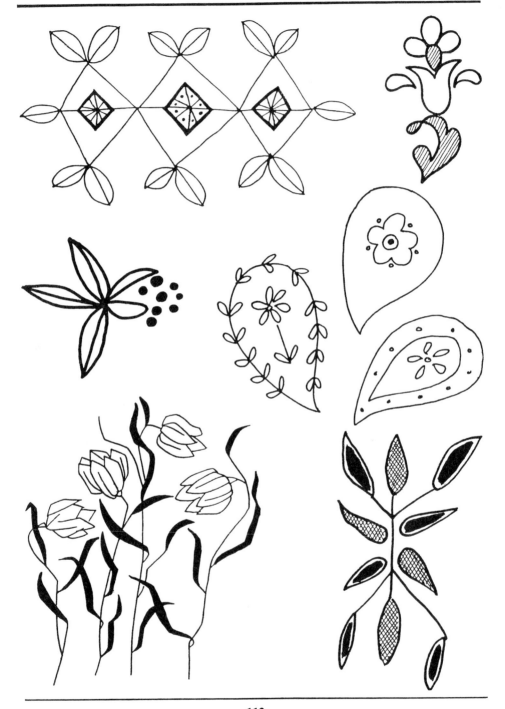

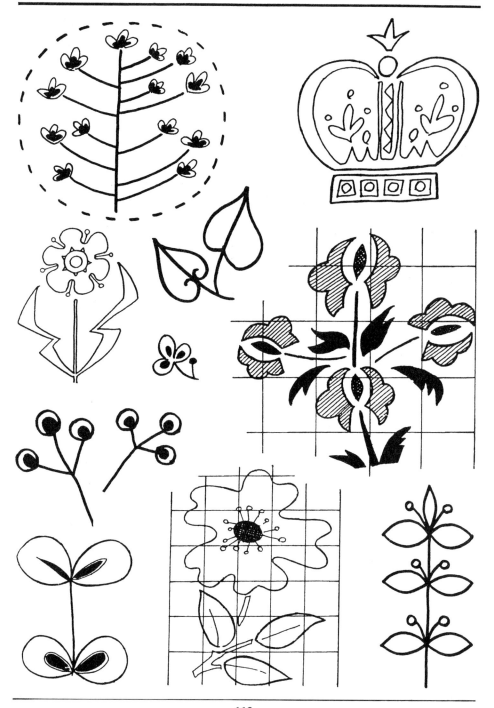

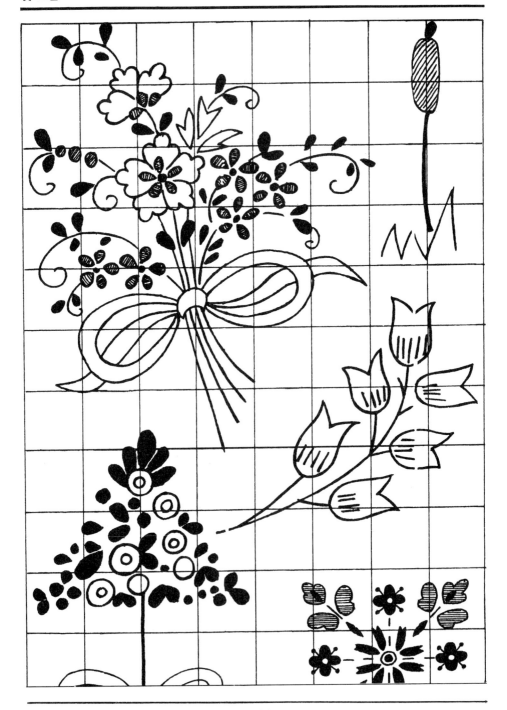

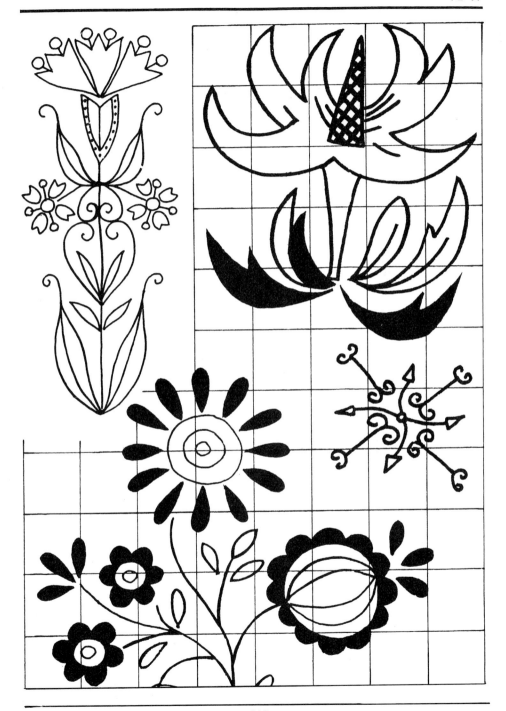

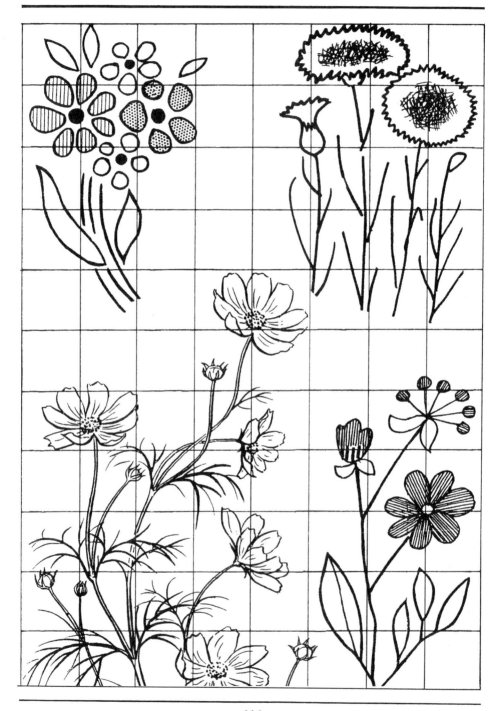

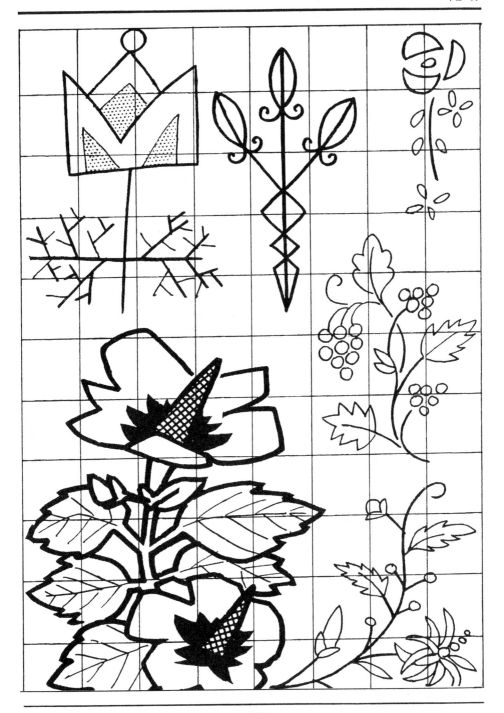

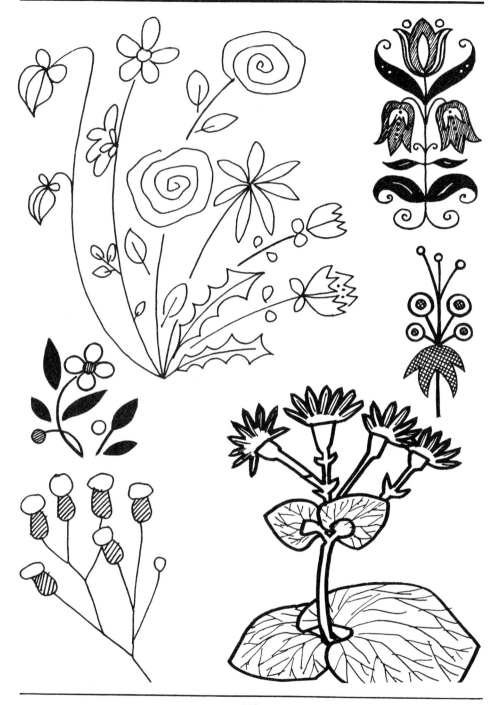

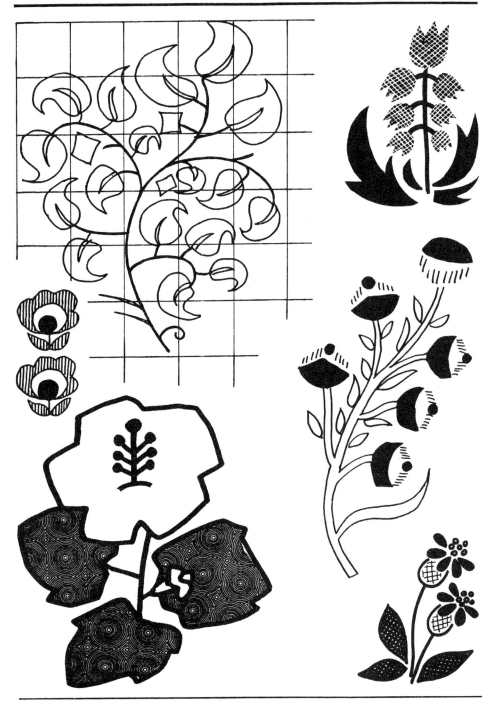

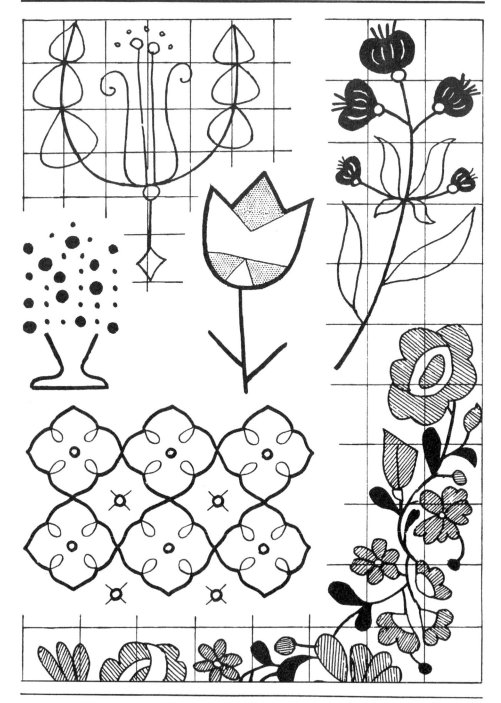

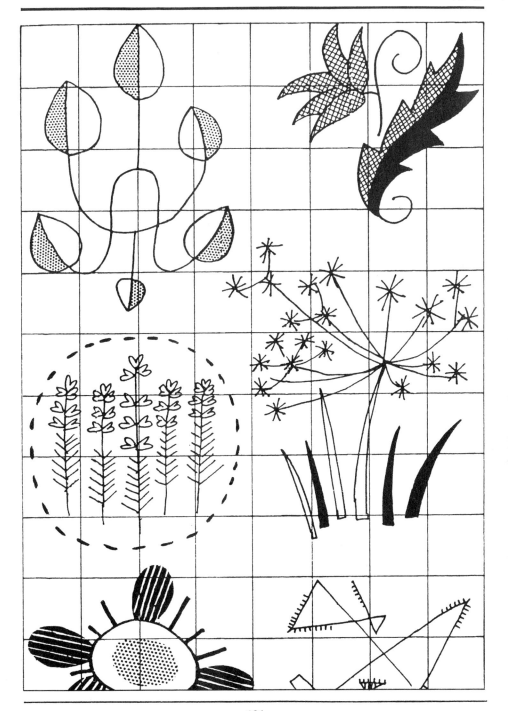

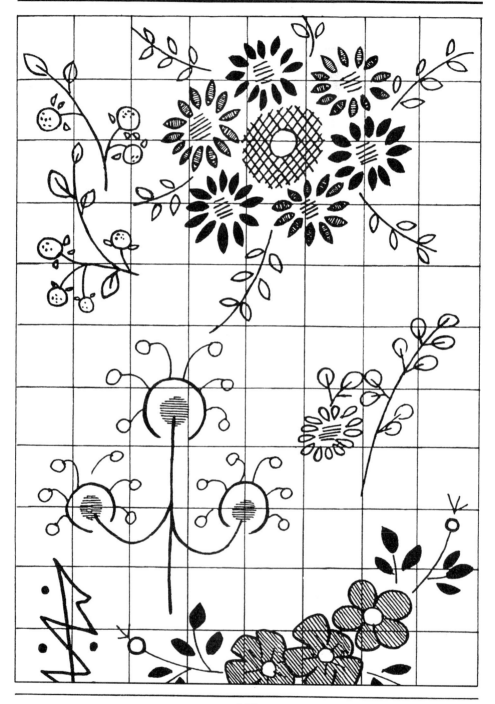

겨울 꽃

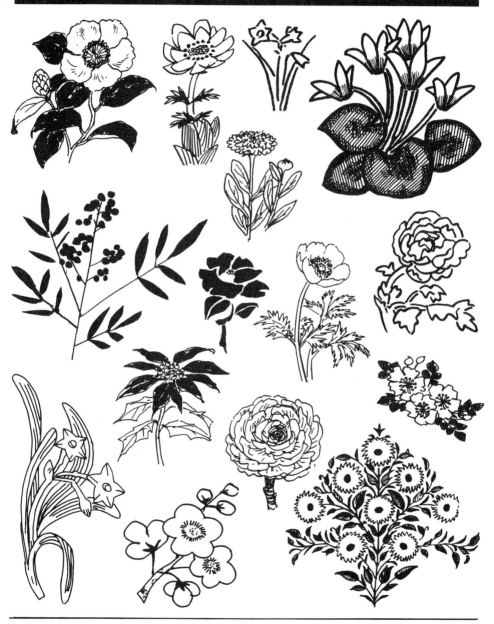

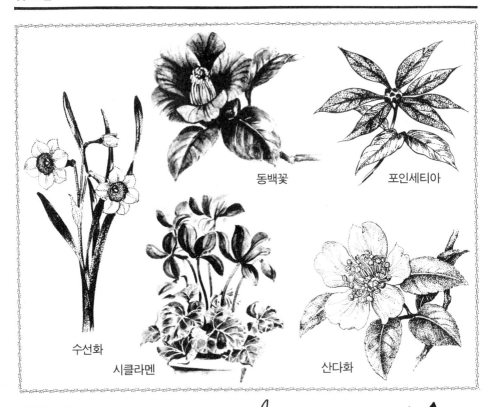

동백꽃

포인세티아

수선화

시클라멘

산다화

꽃 말

- **수선화** : 자존심, 고결
- **동백꽃** : 나의 운명은 당신의 것
- **시클라멘** : 부끄러움, 내성적, 의심
- **포인세티아** : 축복
- **산다화** : 신뢰, 수절

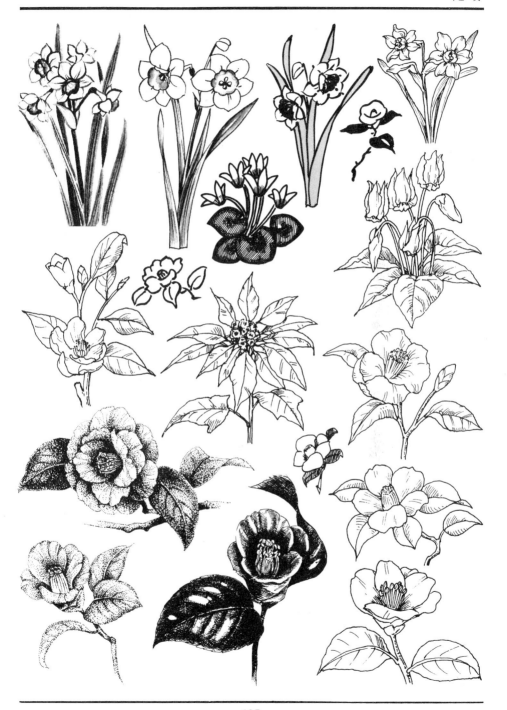

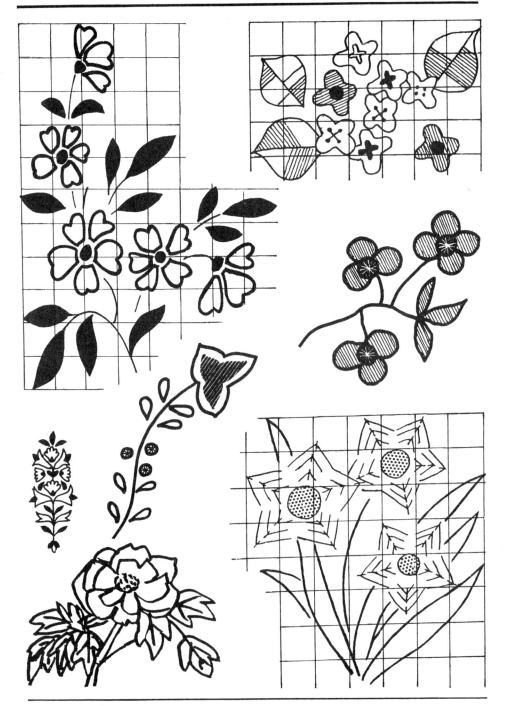

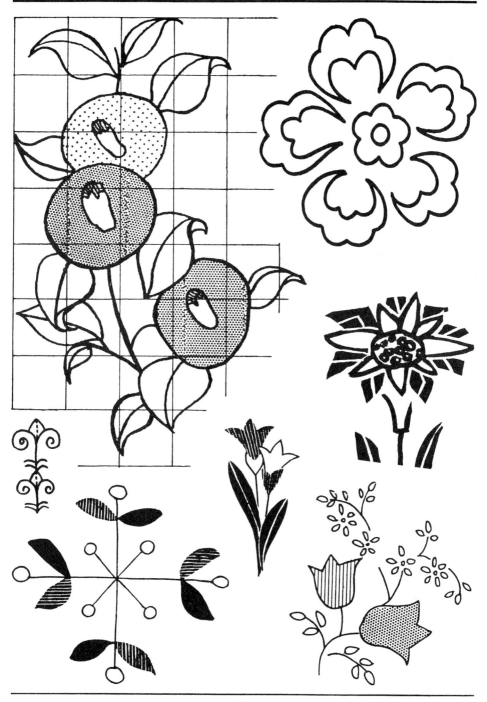

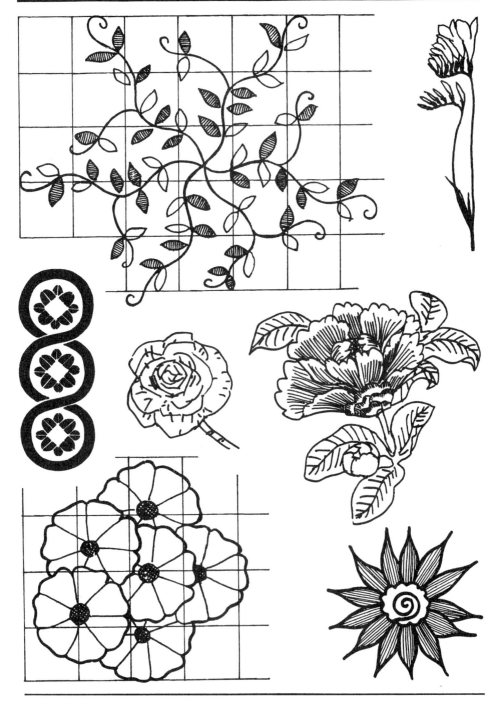

130

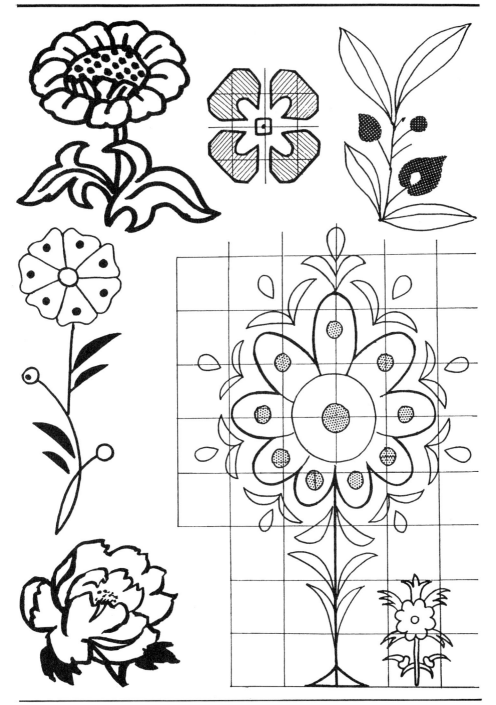

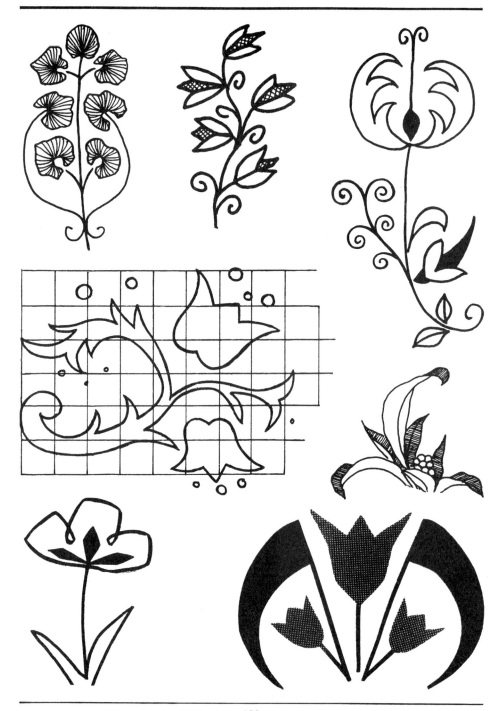

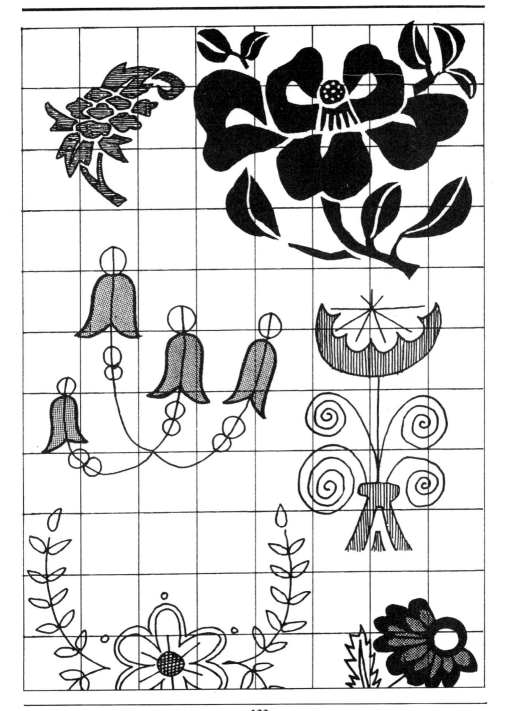

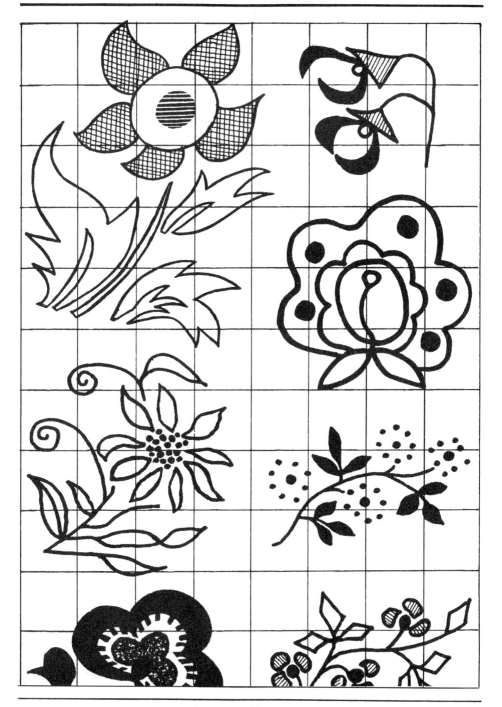

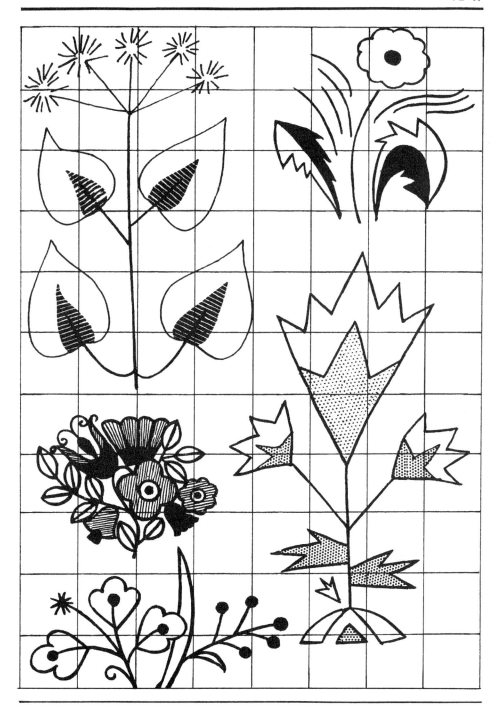

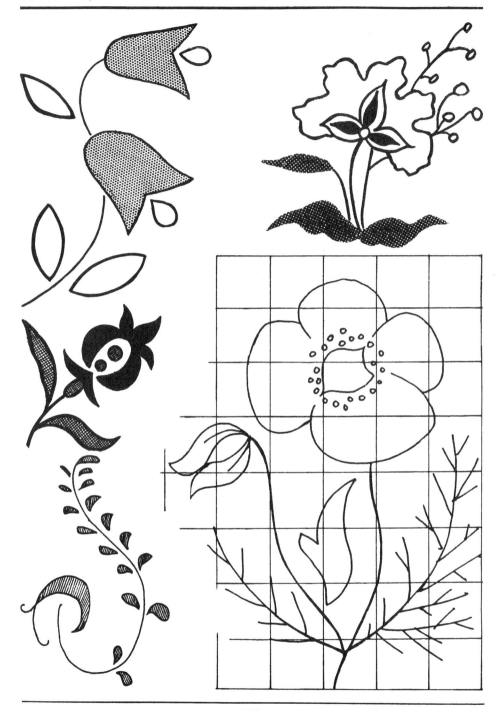

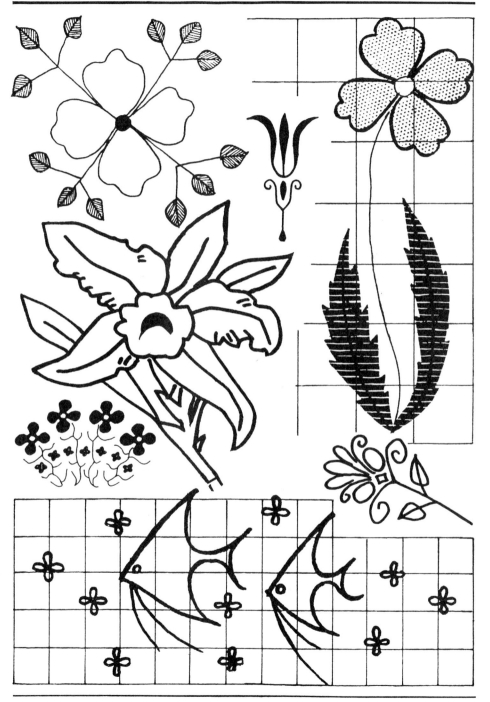

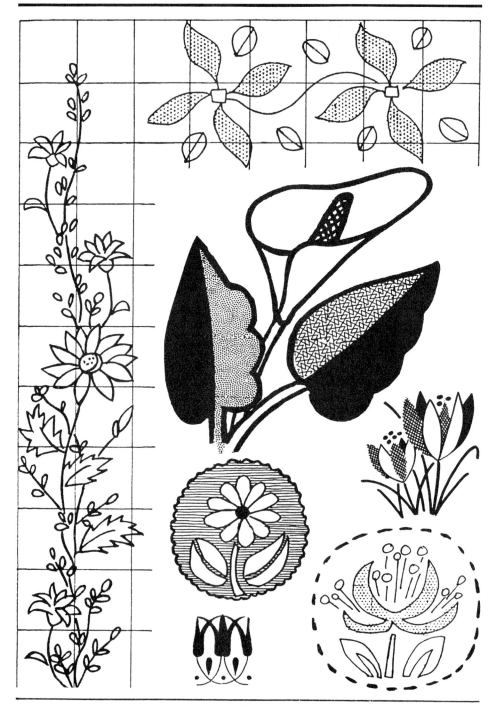

138

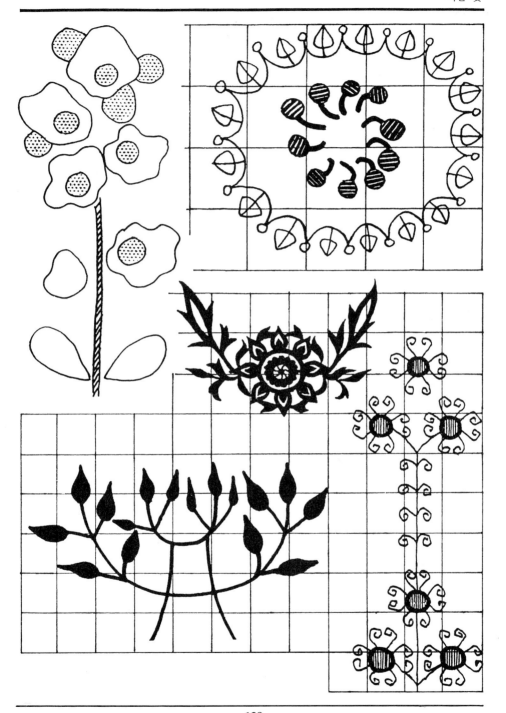

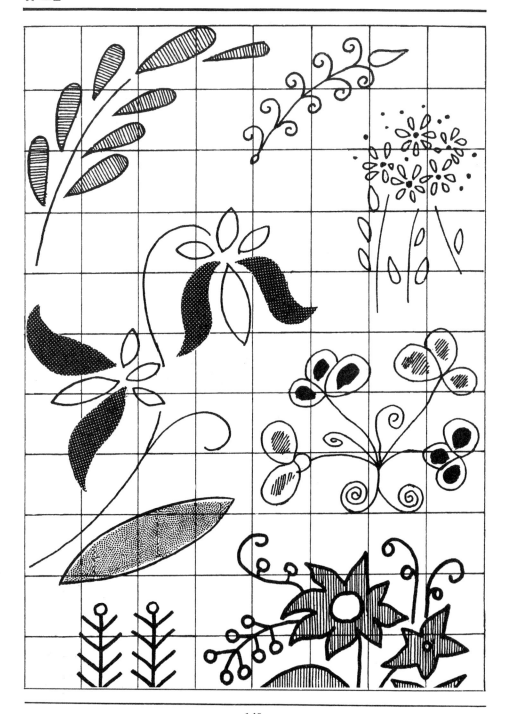

꽃의 수예 도안

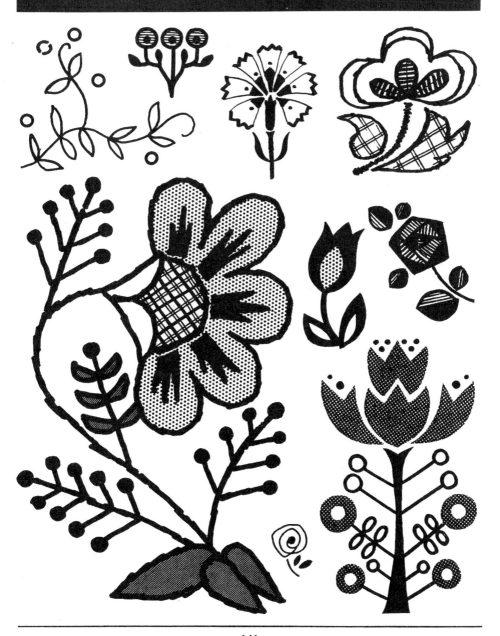

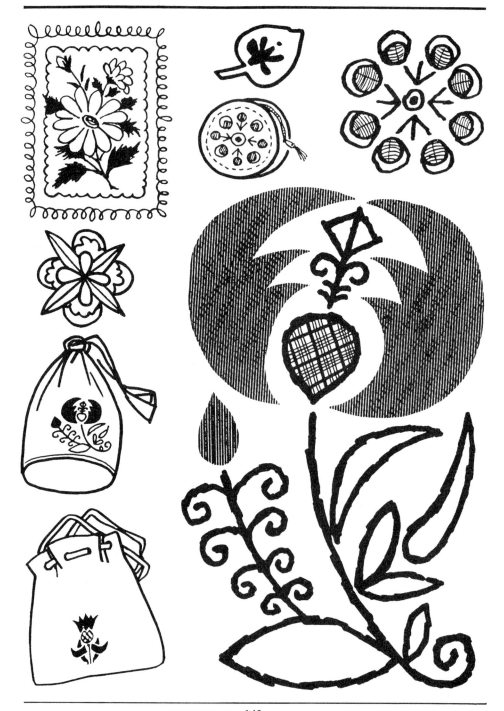

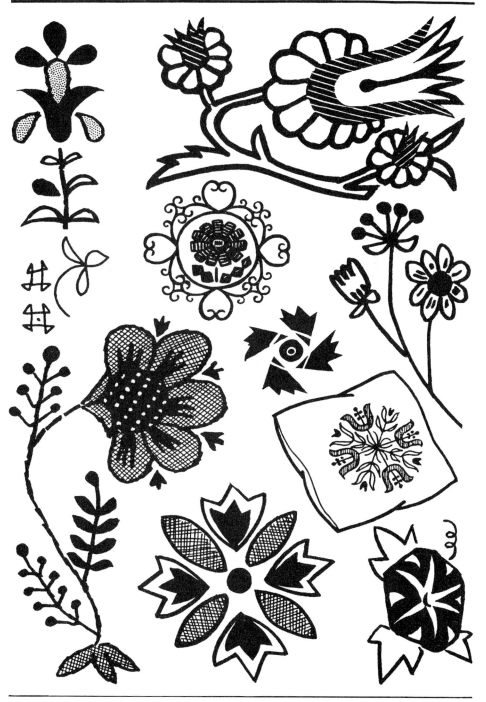

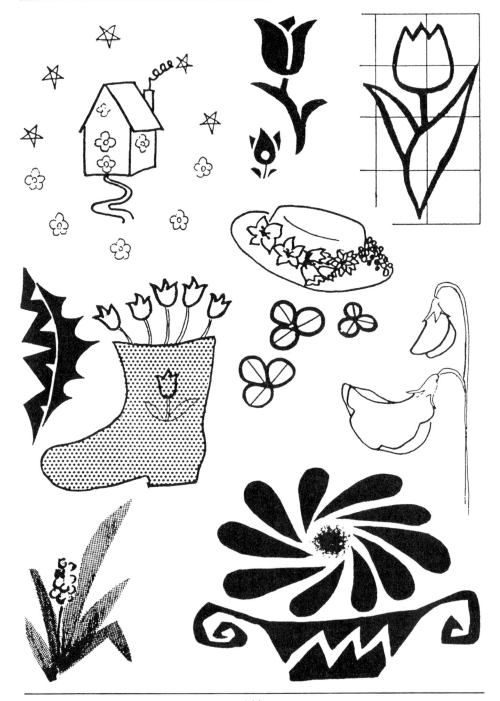

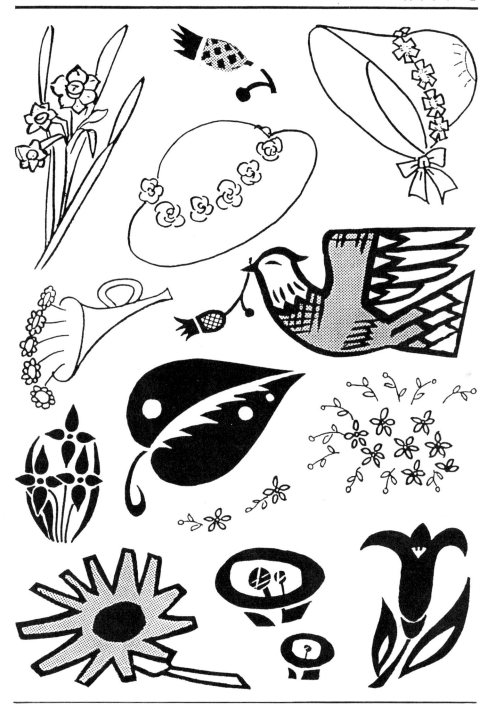

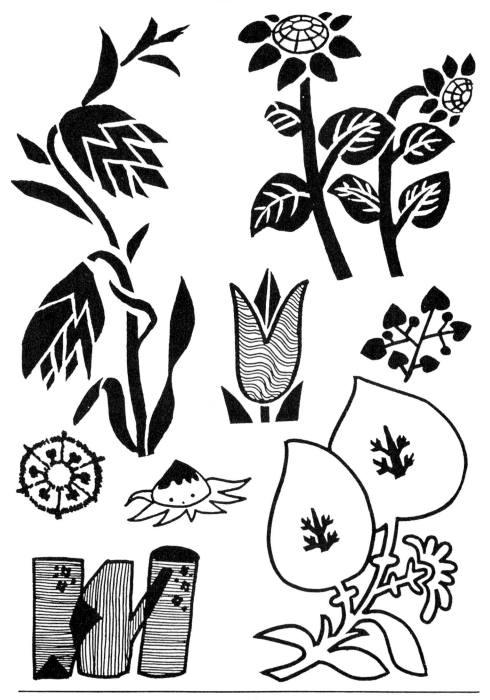

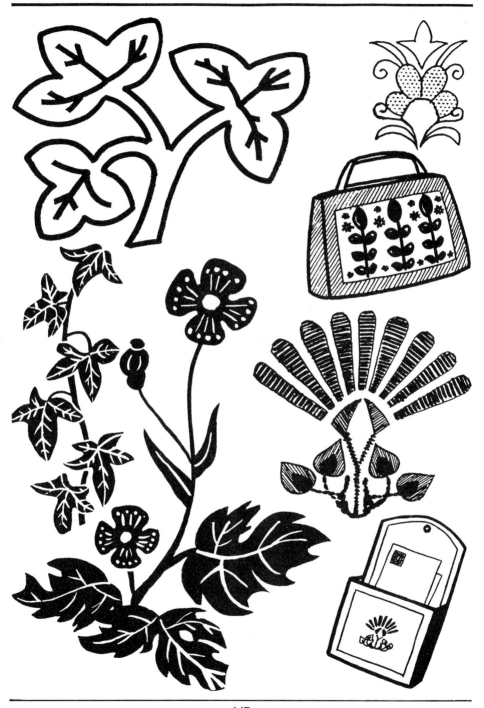

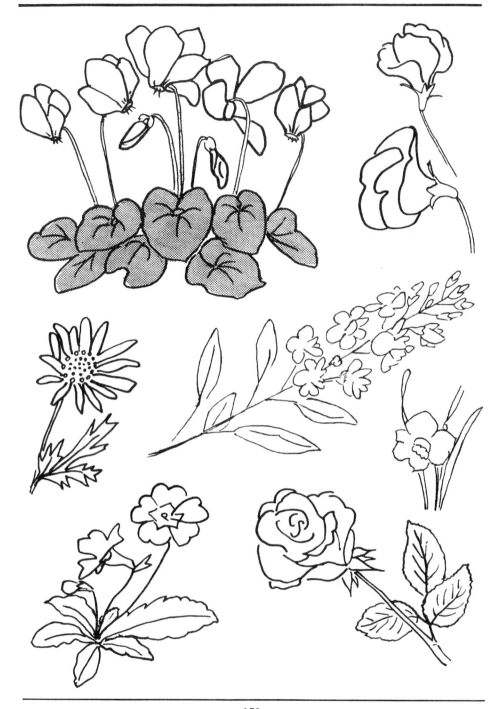

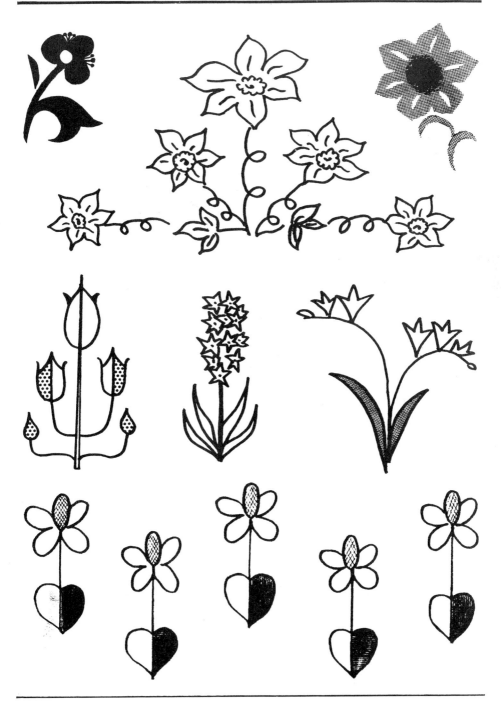

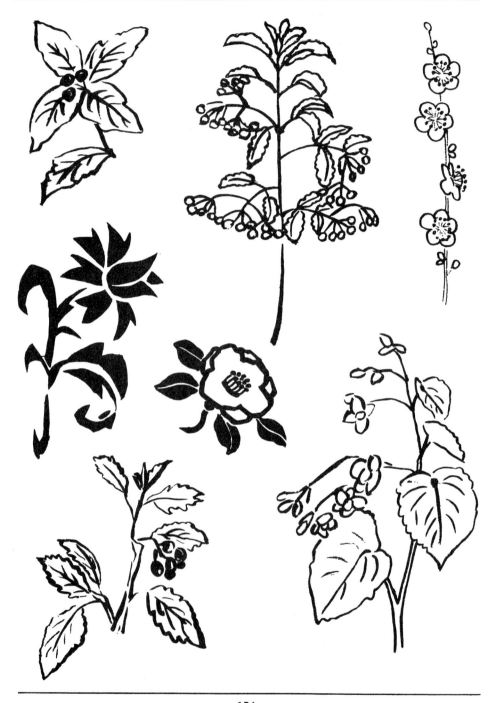

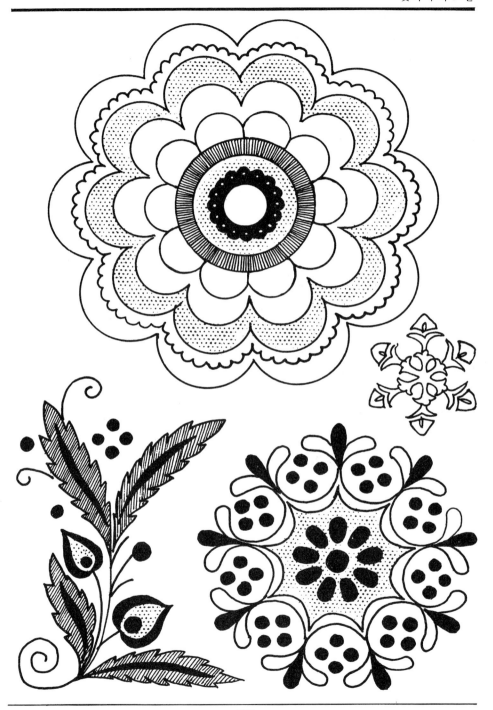

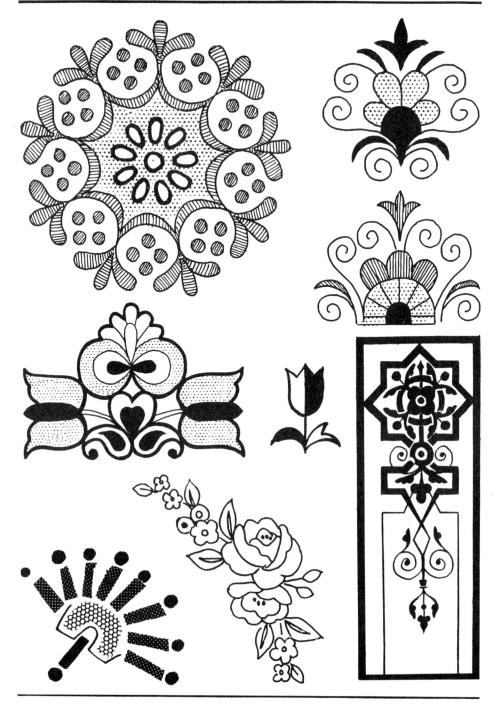

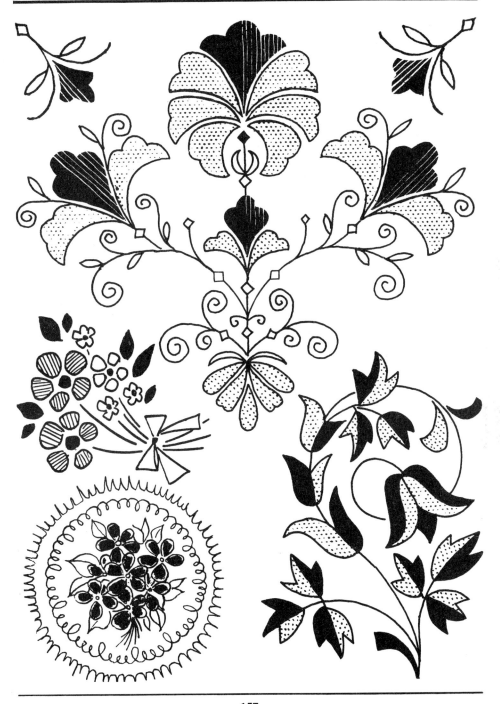

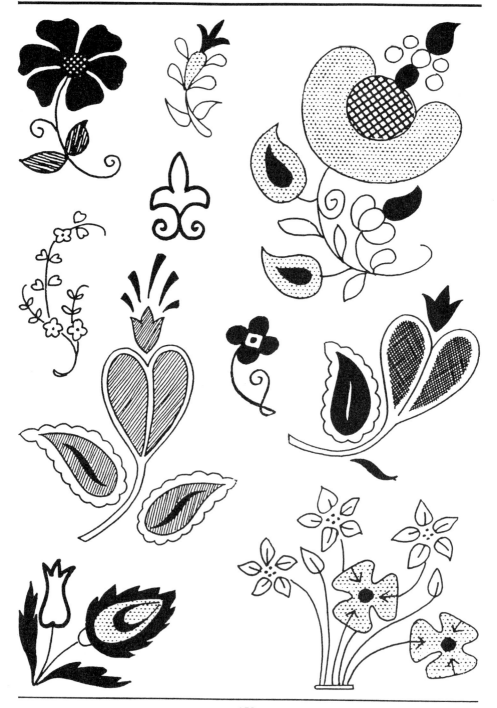

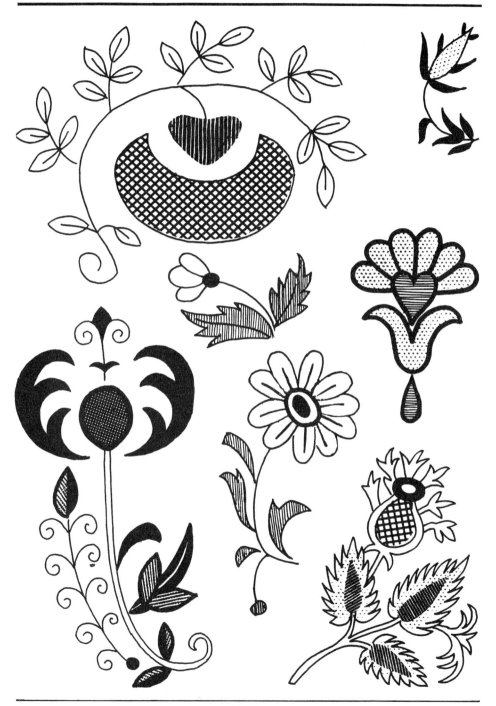

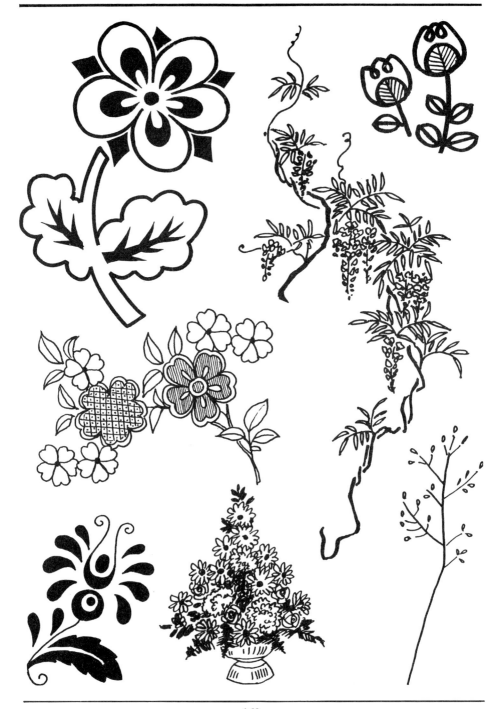

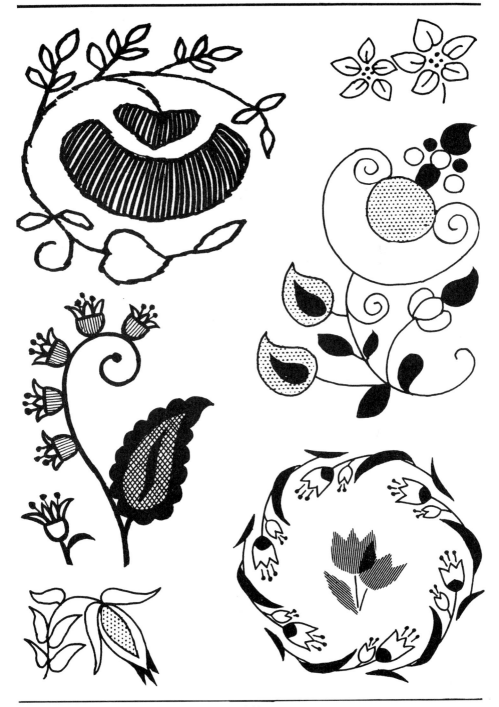

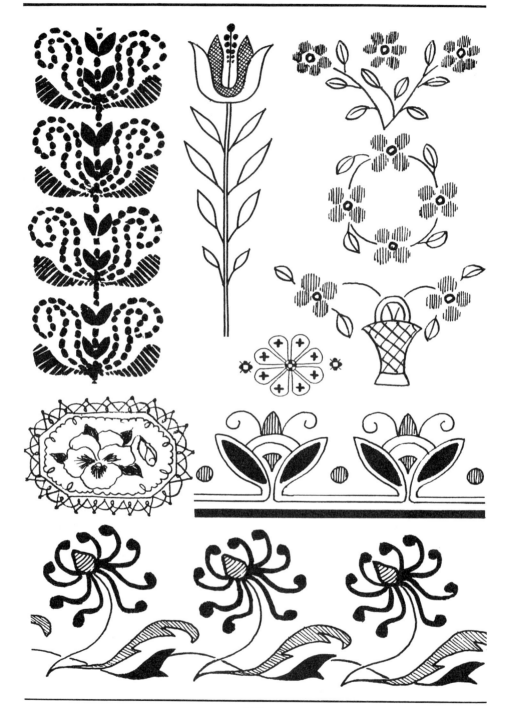

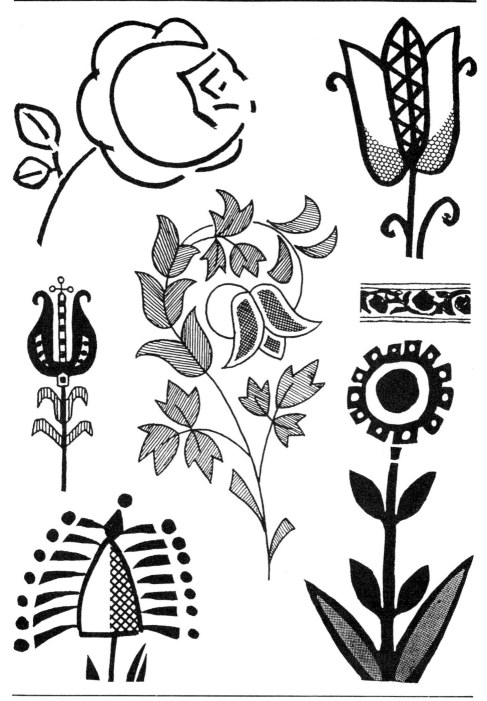

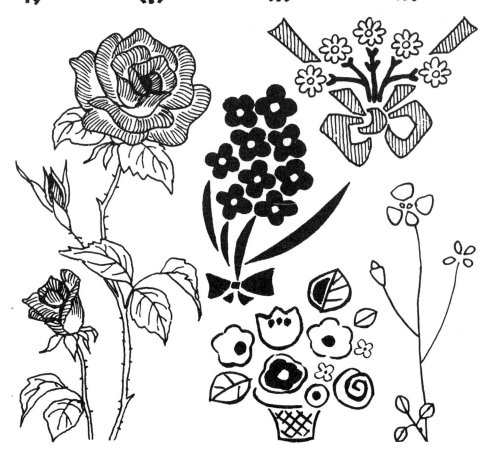

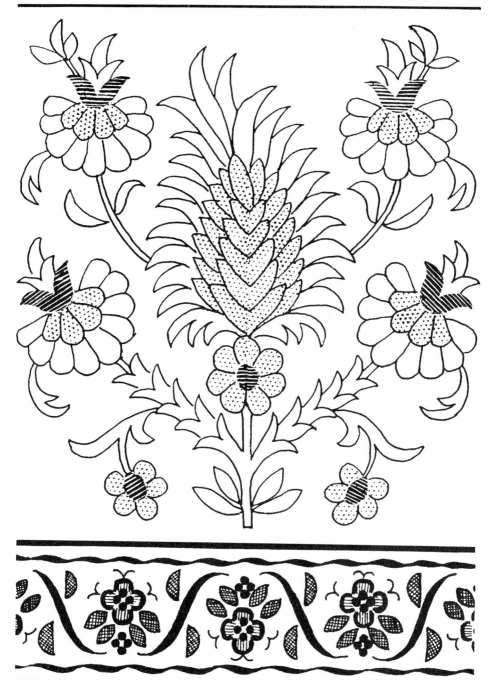

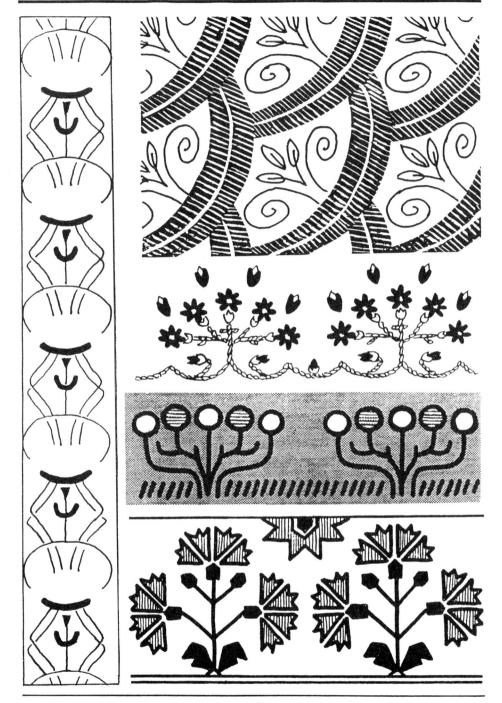

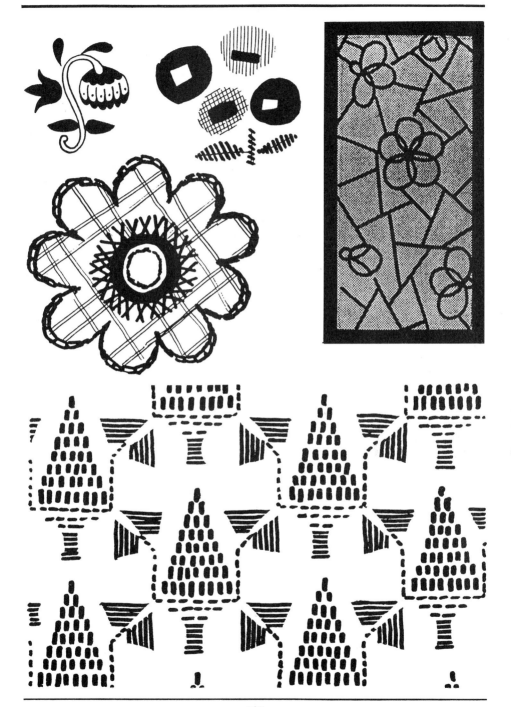

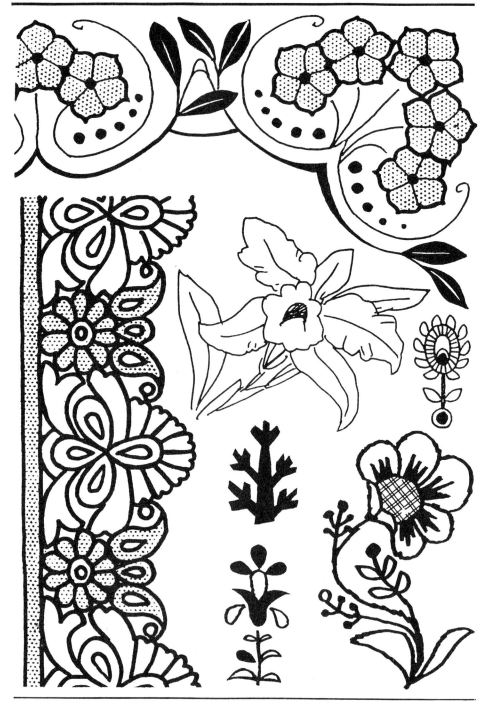

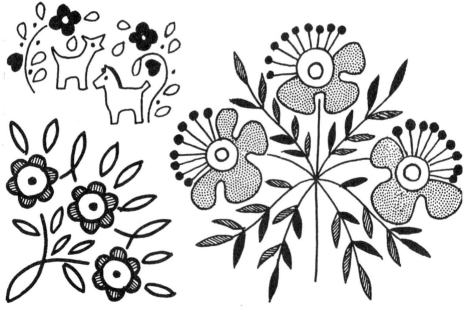

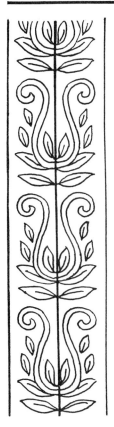

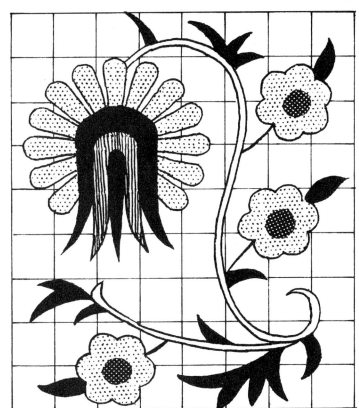

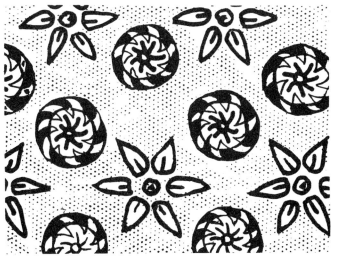

175

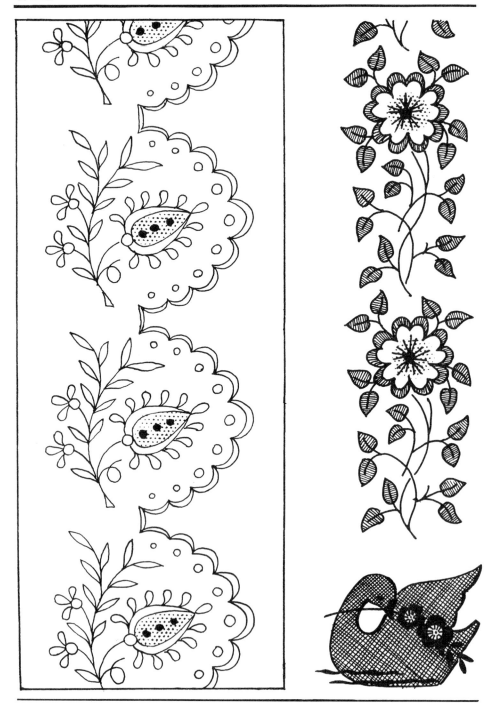

176

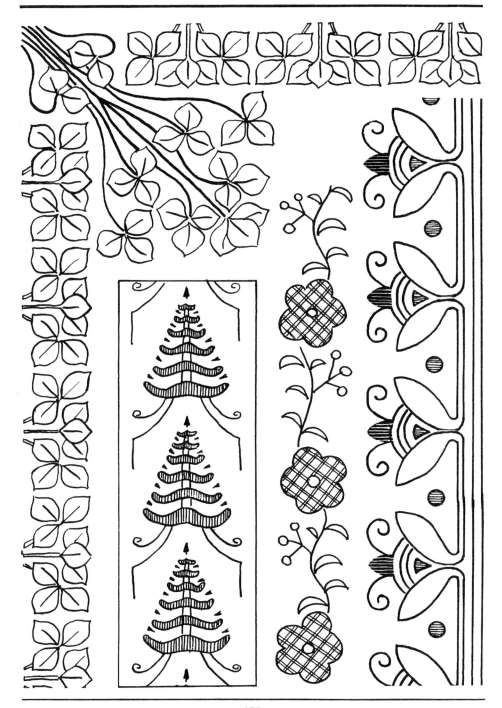

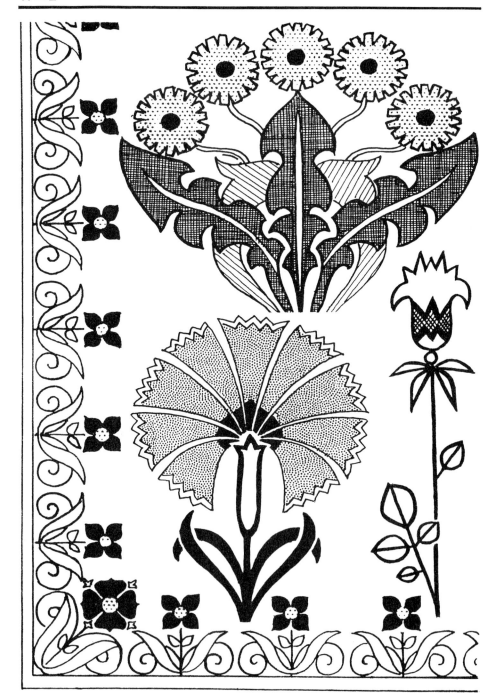

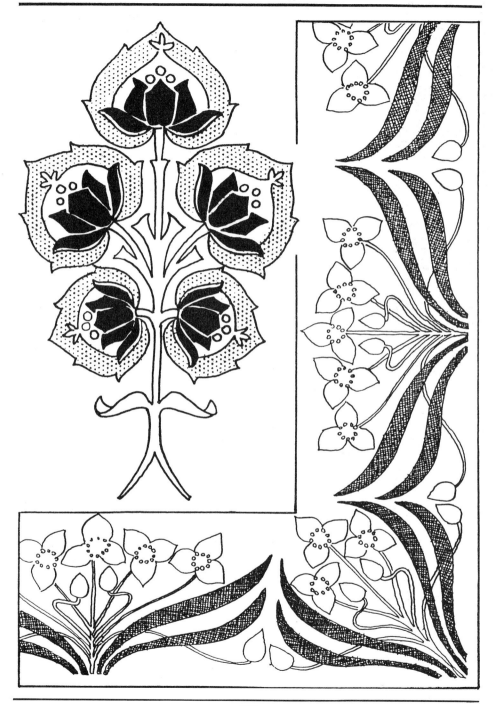

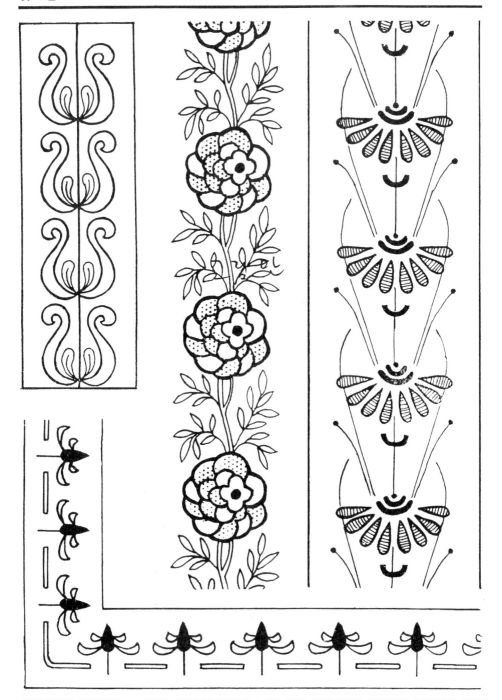

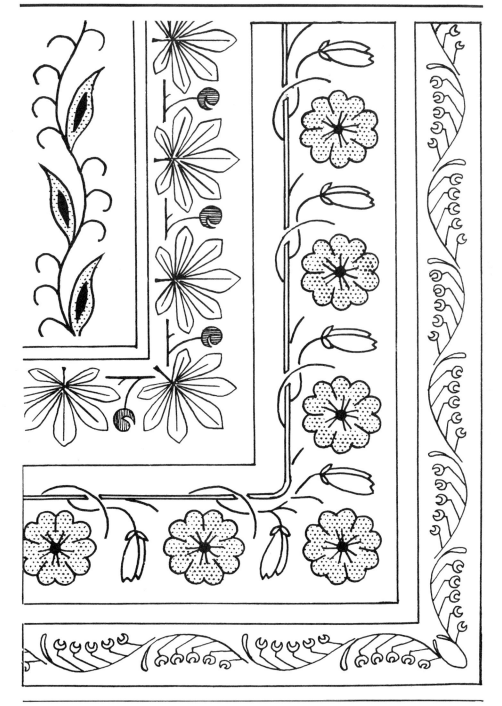

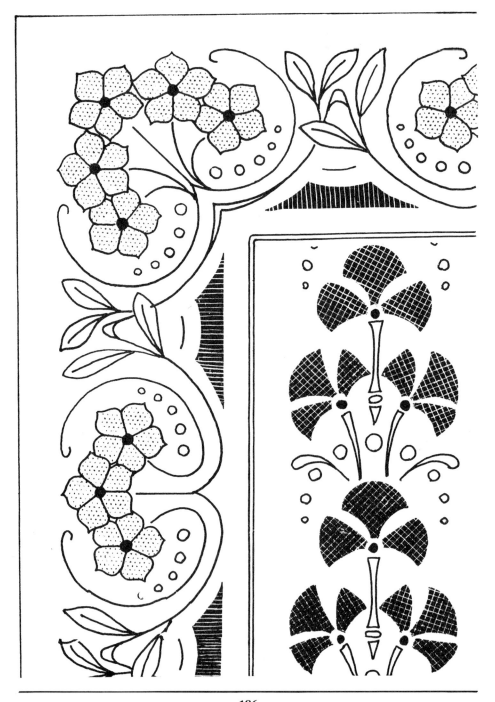

꽃의 장식 도안

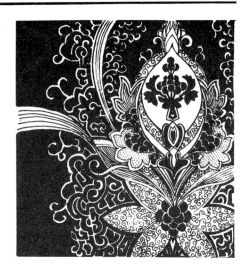

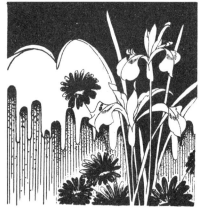

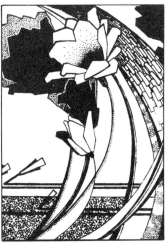

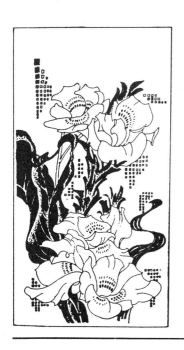

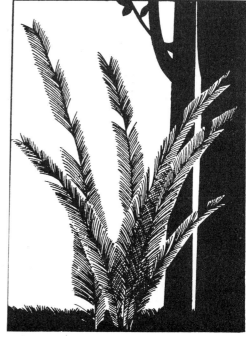

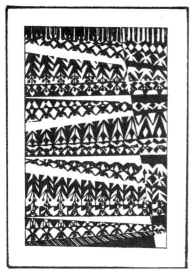

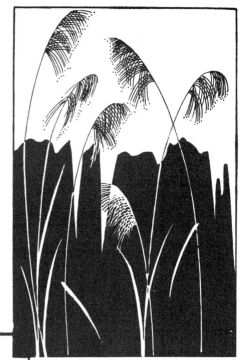

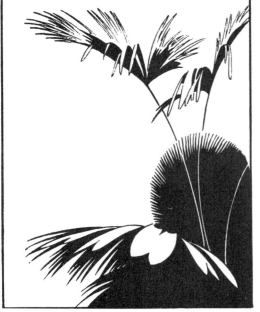

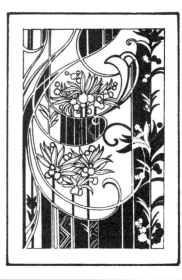

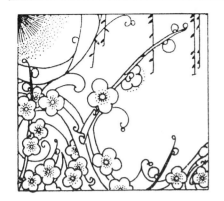

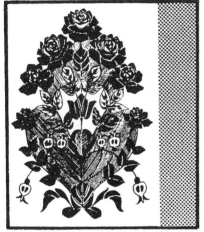

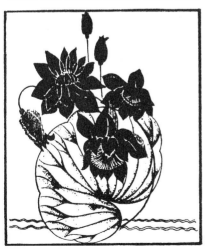

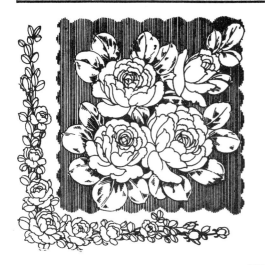

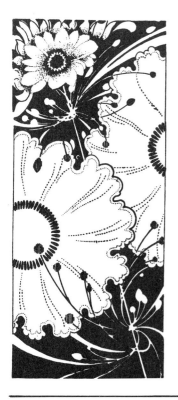

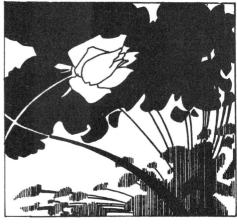

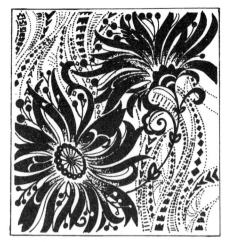

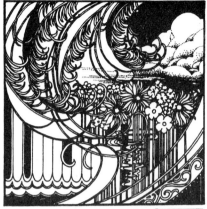

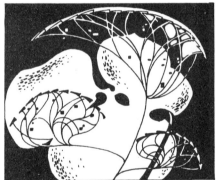

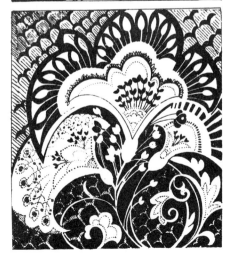

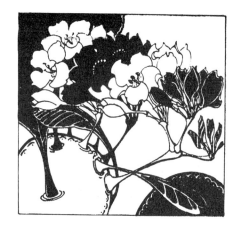

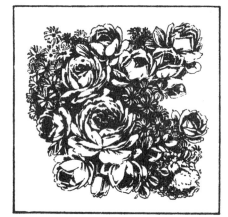

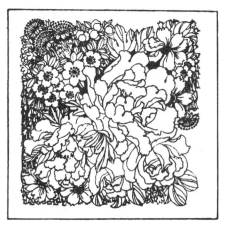

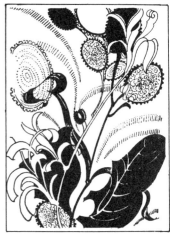

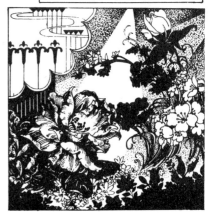

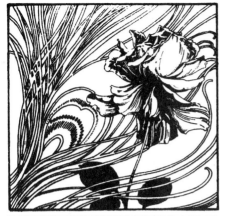

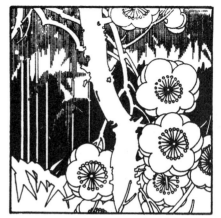

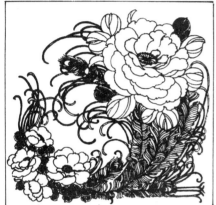

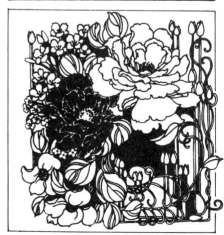

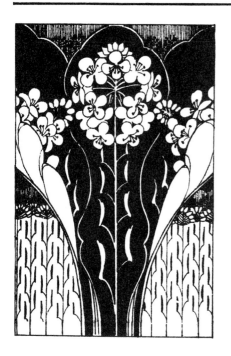

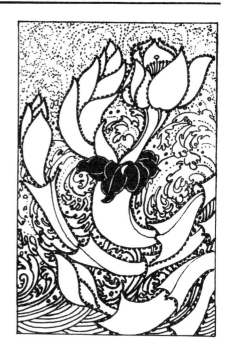

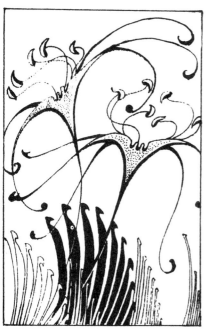

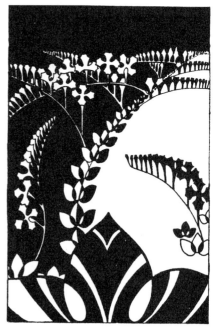

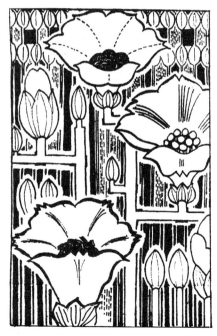

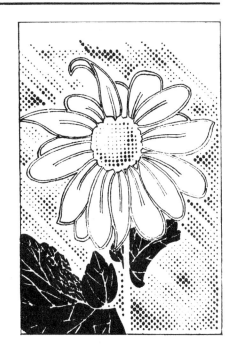

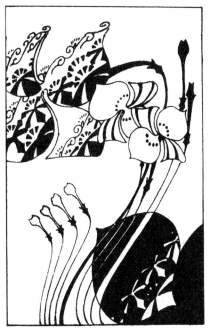

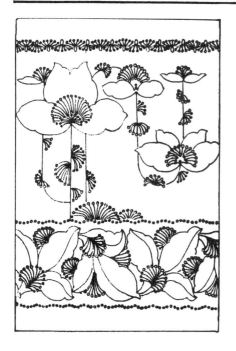

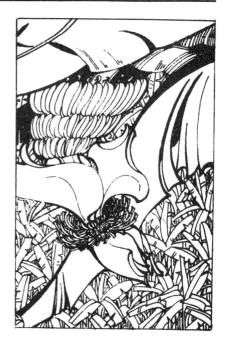

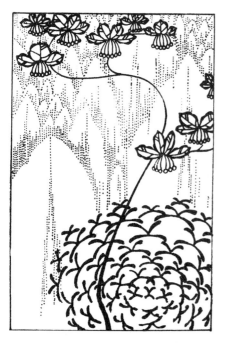

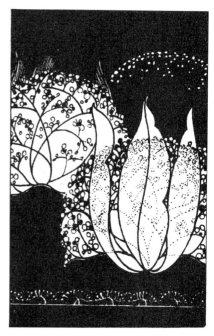

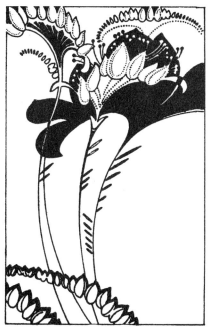

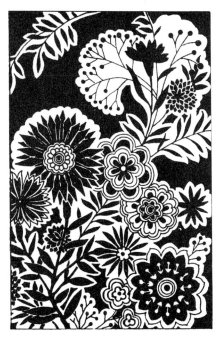

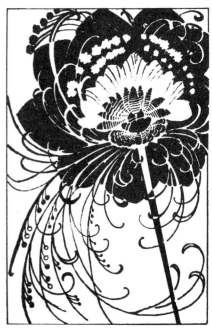

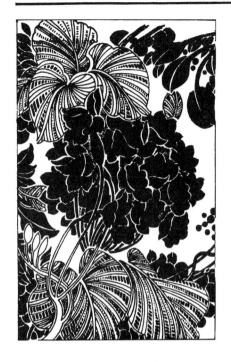

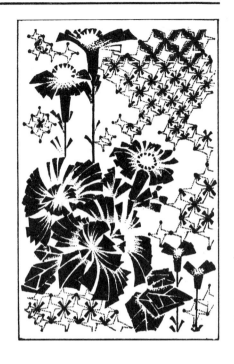

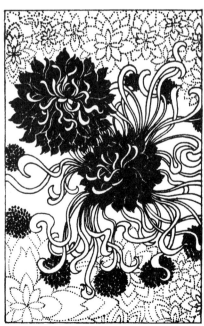

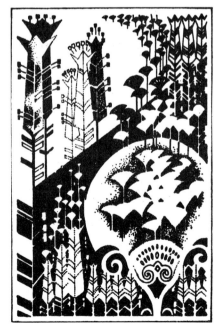

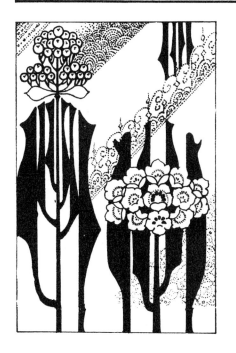
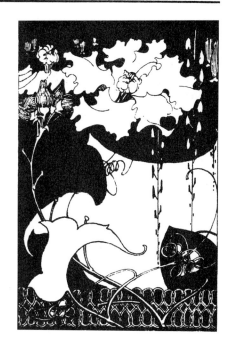
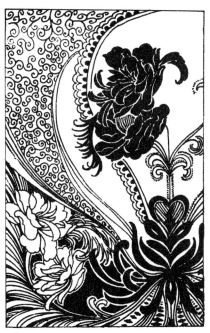
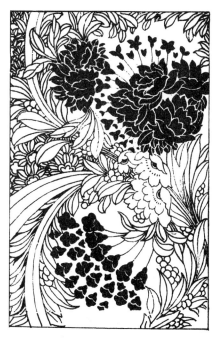

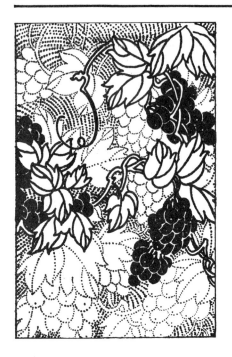
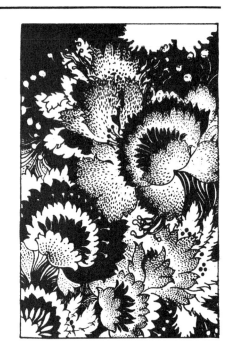
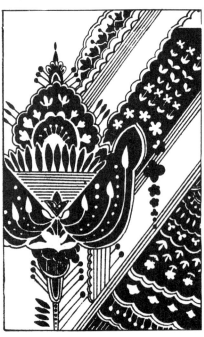
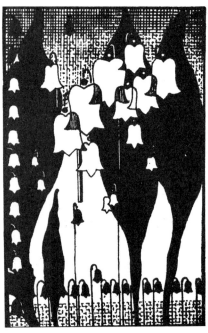

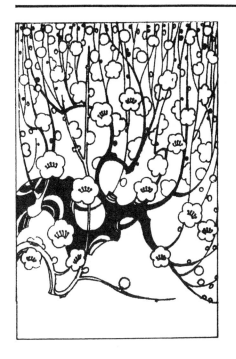
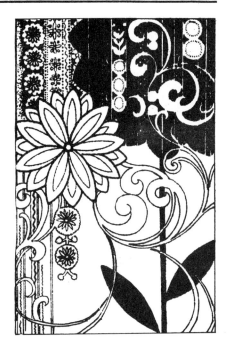
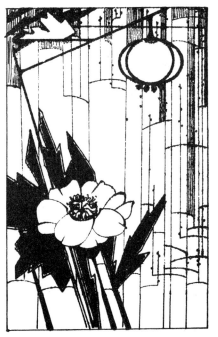
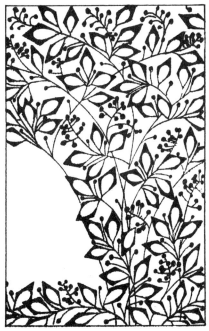

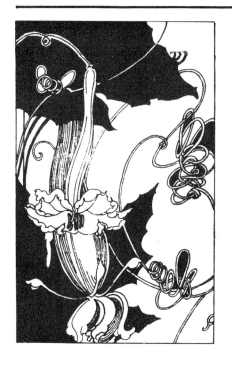
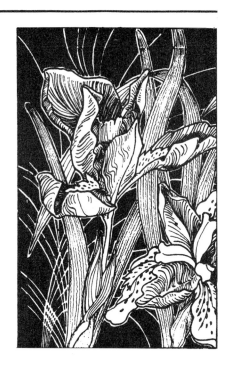
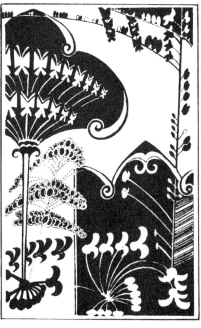
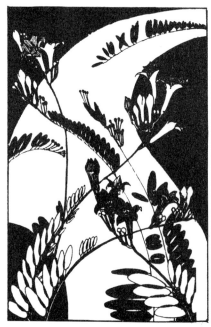

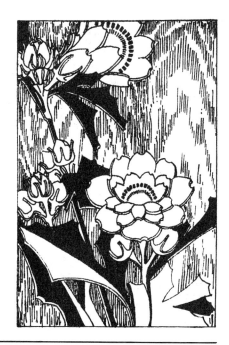

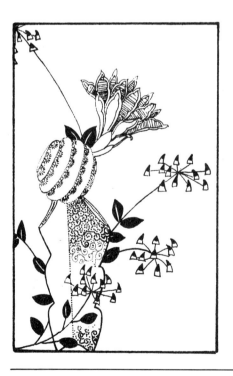

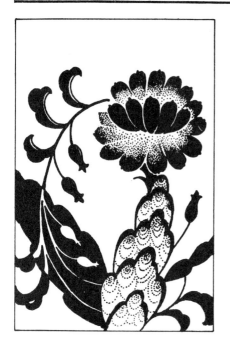
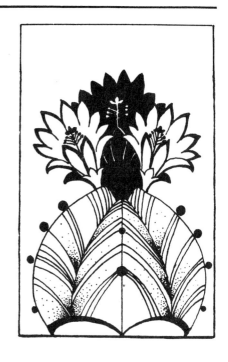
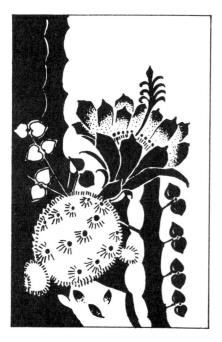
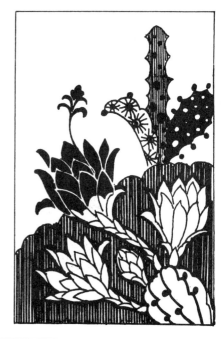

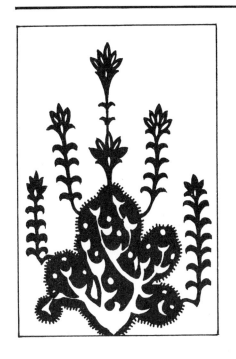

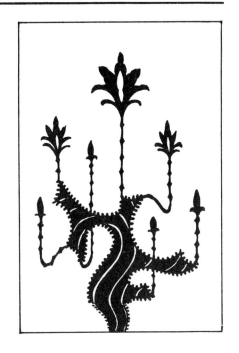

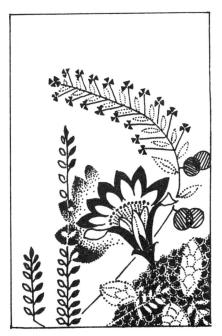

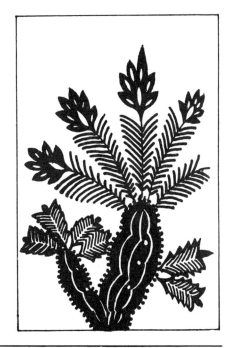

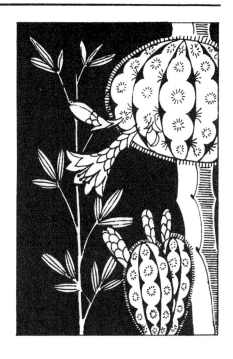

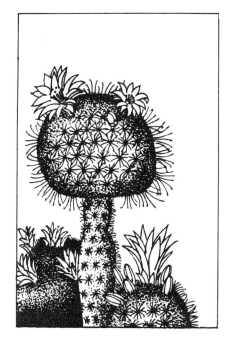

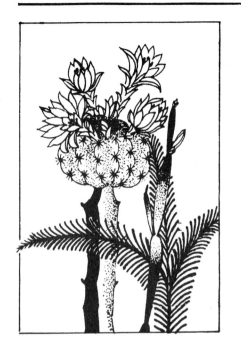

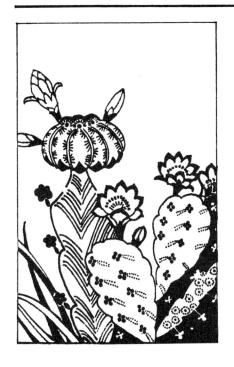

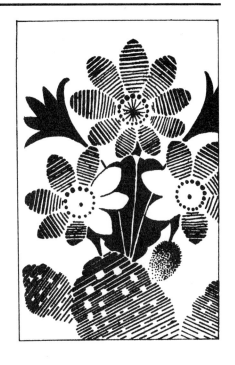

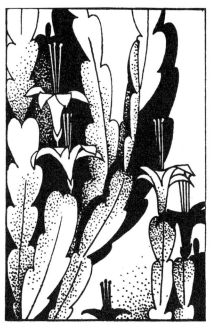

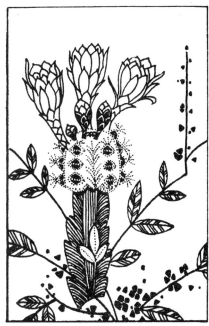

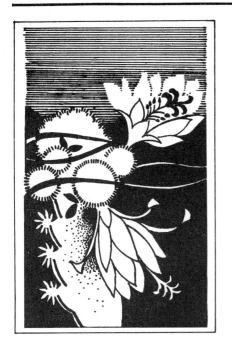

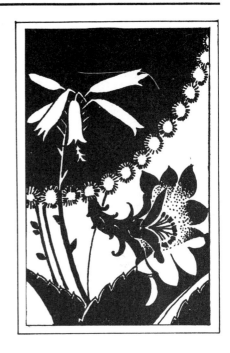

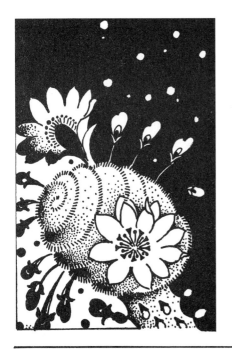

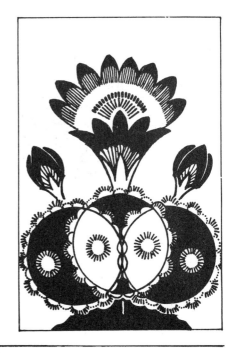

237

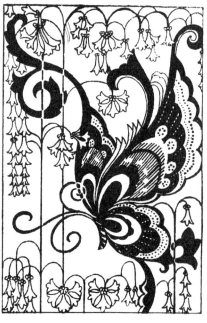

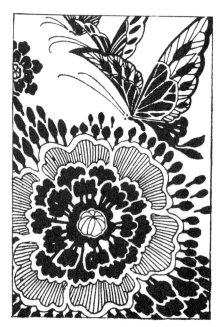

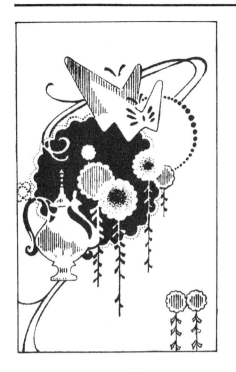

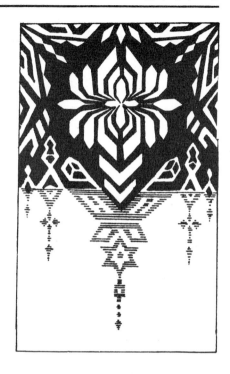

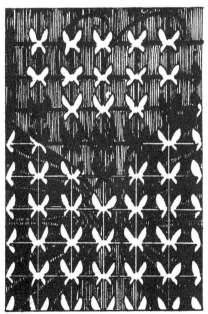

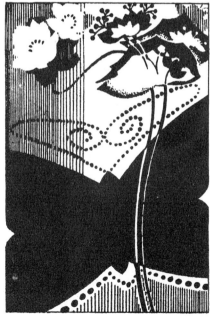

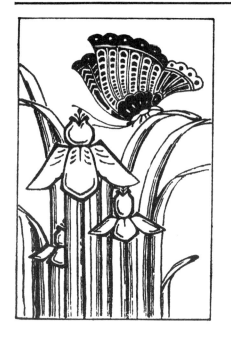

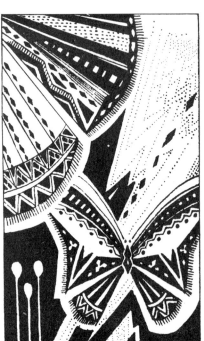

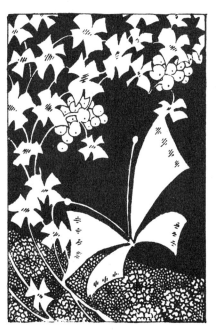

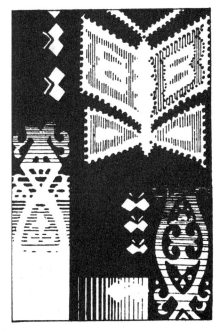

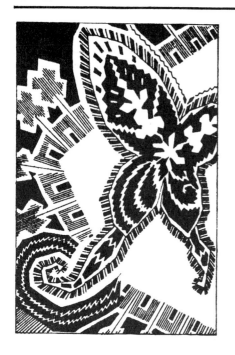

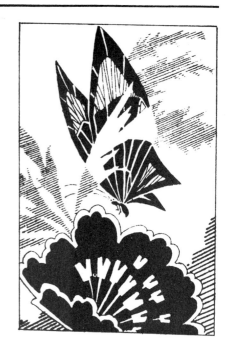

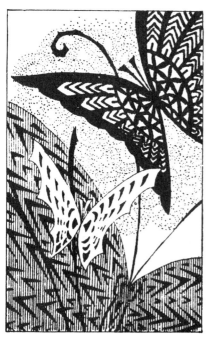

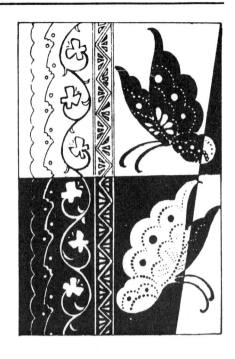

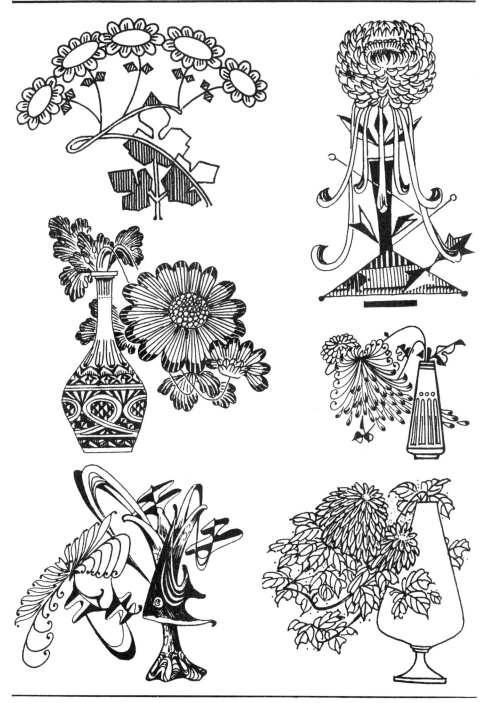

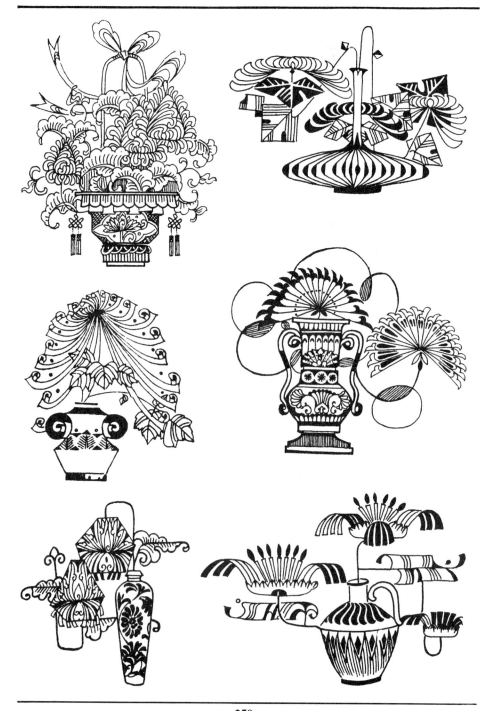

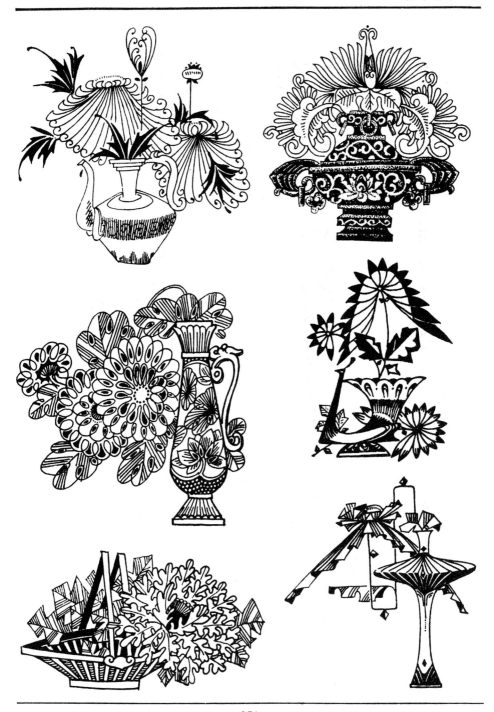

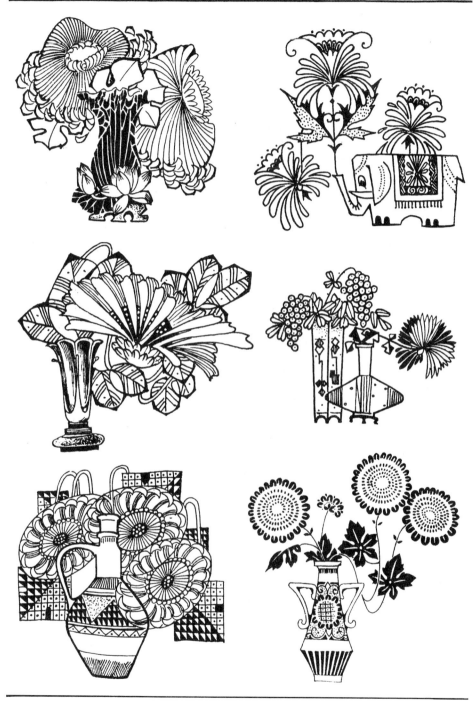

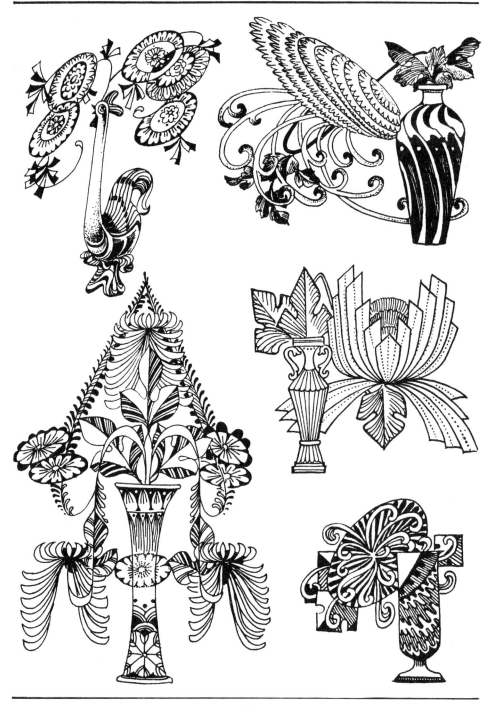

세계의 나라꽃(1)

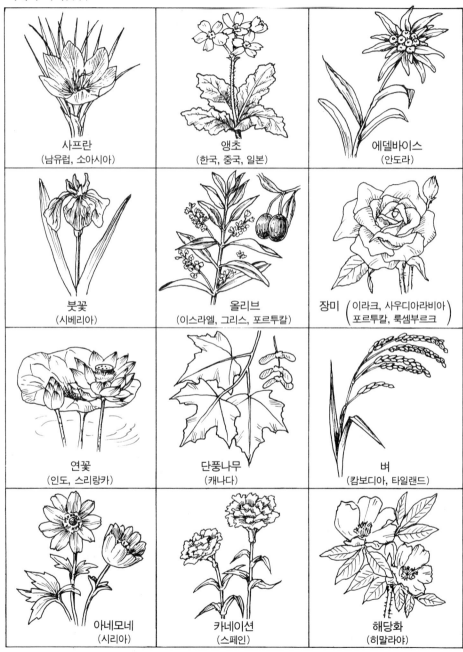

사프란 (남유럽, 소아시아)

앵초 (한국, 중국, 일본)

에델바이스 (안도라)

붓꽃 (시베리아)

올리브 (이스라엘, 그리스, 포르투칼)

장미 (이라크, 사우디아라비아 포르투칼, 룩셈부르크)

연꽃 (인도, 스리랑카)

단풍나무 (캐나다)

벼 (캄보디아, 타일랜드)

아네모네 (시리아)

카네이션 (스페인)

해당화 (히말라야)

세계의 나라꽃(2)

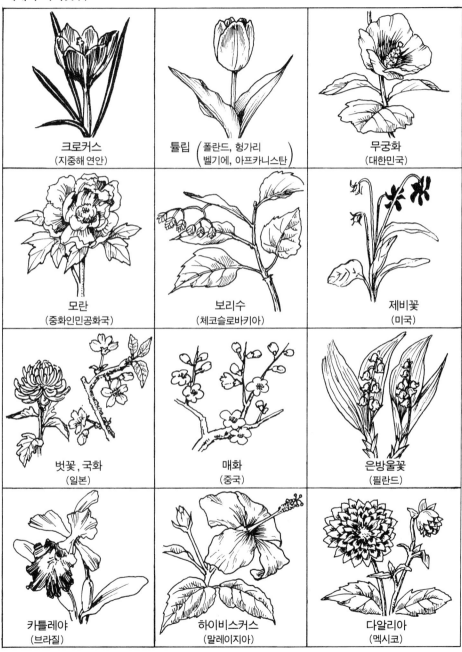

크로커스 (지중해 연안)

튤립 (폴란드, 헝가리 벨기에, 아프카니스탄)

무궁화 (대한민국)

모란 (중화인민공화국)

보리수 (체코슬로바키아)

제비꽃 (미국)

벚꽃, 국화 (일본)

매화 (중국)

은방울꽃 (필란드)

카틀레야 (브라질)

하이비스커스 (말레이지아)

다알리아 (멕시코)

꽃도안
FLOWER PATTERN
ILLUSTRATION

2008년 1월 3일 2판 인쇄
2017년 12월 1일 3쇄 발행

저자_미술도서연구회
발행인_손진하
발행처_ 동신 오람
인쇄소_삼덕정판사

등록번호_8-20
등록일자_1976.4.15.

서울특별시 성북구 월곡로5길 34
#02797 TEL 941-5551~3
FAX 912-6007

값 : 11,000원

ISBN 978-89-7363-196-4
ISBN 978-89-7363-706-5 (set)